第一本達人玩家打造麥塊遊戲的神密

Minecraft
建造大師
設計超酷小遊戲

Sara Stanford 編著 • Ben Westwood 建模

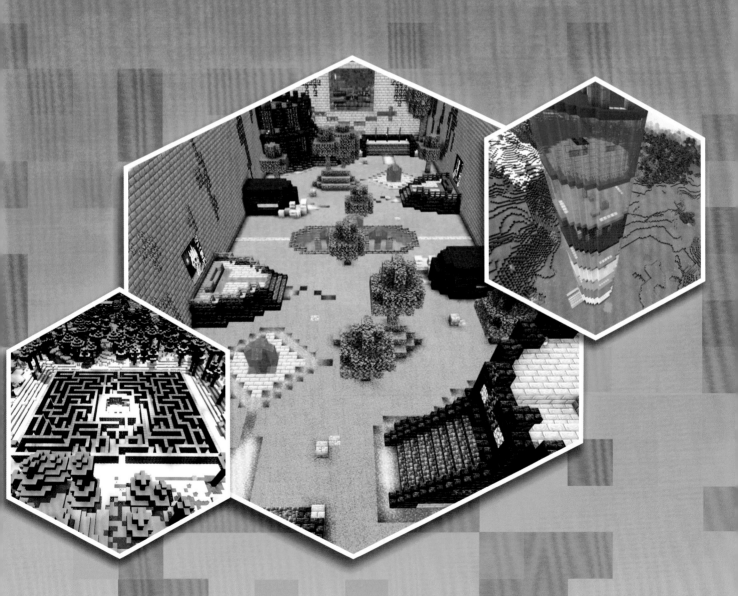

目錄

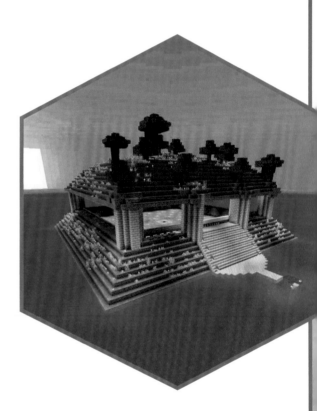

歡迎來到 MINECRAFT 超酷小遊戲

如果你是一位 Minecraft 超級粉絲，喜歡建築，探索與冒險，那麼就太棒了，因爲你來對地方了，你可以進一步行動深入 Minecraft 小遊戲的酷炫世界！是時候將主世界、下界與中界的思維放在一旁，一起來面對這個令人興奮的全新體驗。

什麼是小遊戲？

小遊戲是一種好玩的創作遊戲，遊戲中可以跟你的 Minecraft 夥伴互動與競爭。像是障礙（obstacle）與跑酷訓練（parkour courses）等需要競速的快速遊戲（quick game），或者需要應用一些生存技能的複雜任務遊戲。有眾多種遊戲類型可以讓你挑戰。目前已經有許多的小遊戲，可以透過進入一些伺服器或者訂閱的方式來玩。雖然這些都不錯，但眞正的樂趣是自己打造自己的小遊戲！

夢想成真

運用想像力、建築技能與創造力，你將會在自己的遊戲中大展身手，你能夠想像正在一個自己所創造出來的世界中進行超酷與瘋狂的線上戰鬥或比賽嗎？還有你的遊戲隊友也將一同參與。感謝這本超棒的導覽攻略，透過入門、進階與大師級的建築技巧，你的遊戲即將誕生。

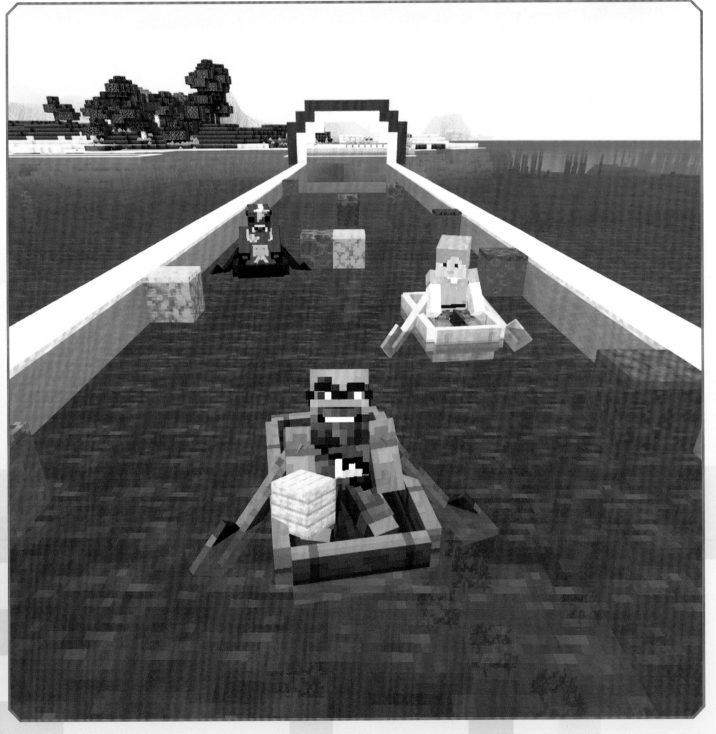

一起玩吧

你還是 Minecraft 新手嗎？

如果你對於 Minecraft 驚奇的世界仍感到陌生的話，先不要緊張，花點時間用好玩的方式來探索一下這個遊戲的基本玩法，增加一些建築技巧的知識並熟悉這個平台，不論你是在 PC、主機或者行動裝置上玩，動作幾乎沒有限制。

多人遊戲選項

Minecraft 可以設定單人遊戲（single player）或多人遊戲（multiplayer）模式。單人遊戲模式非常適合初學者，尤其是簡單（Easy）與和平（Peaceful）模式，對於很興奮且剛接觸到史蒂夫（Steve）與艾力克斯（Alex）的玩家而言，很快就可以熟悉一些地形與挑戰。多人遊戲模式會是你迫不及待想加入的模式，因爲在這個模式下，你可以跟朋友在自己的 Minecraft 世界中一起玩樂。

線上安全須知

Minecraft 是這個星球上最受歡迎的一款遊戲之一，因爲它結合了令人驚奇的建築與樂趣。不過在玩遊戲時，更重要的是要注意線上的安全。

如果你還是個小孩，請謹守以下幾個重點，讓你能夠在線上玩得更安心。

- 下載任何東西時，要先詢問一下信任的家長是否可以下載
- 如果你有任何擔憂的問題要告知信任的家長
- 將聊天功能關閉
- 尋找一個適合小孩使用的伺服器
- 遊戲畫面只能跟眞實生活的朋友共享
- 嚴防網路病毒跟惡意軟體
- 設定玩遊戲的時間

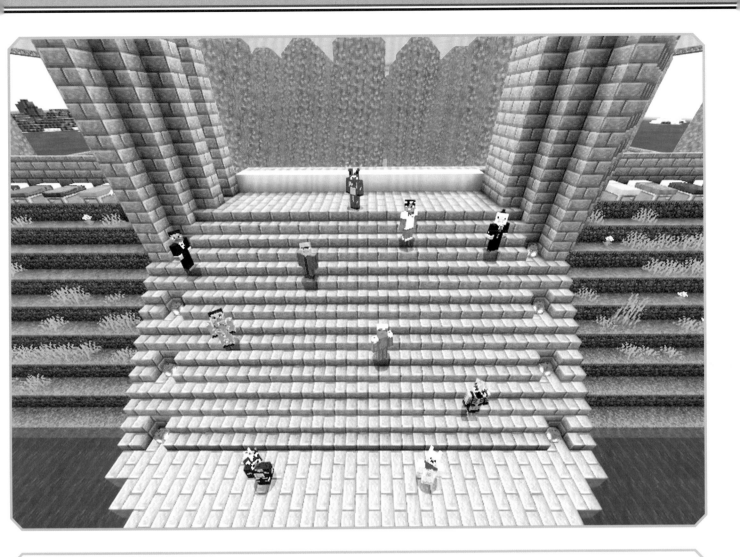

區域網路連線

如果你想與其他跟你在同一間房屋或建築物內的朋友享受多人遊戲的樂趣，Minecraft 的區域網路（local area network 簡稱 LAN）系統可以辦到，玩家不需要透過連上網際網路（Internet）才能參與。要使用 LAN 的功能，玩家必須在相同的網路區段（network）或者路由器（router）才行，請確認在你的設定項目中可以見到其他人的連線。同時可以允許 4 個人透過 LAN 來一起參與遊戲。

選擇伺服器

這個伺服器的頁籤裡面列出了多人遊戲的 Minecraft 世界，從選項中選擇一個線上伺服器來場充滿樂趣的冒險，其中也包含了多人遊戲的小遊戲。你只需要連上網際網路，登入你的 Xbox Live 帳號。請注意**線上安全須知**，並加入你信任的人所建立的伺服器。

REALMS 介紹

Realms 是 Minecraft 官方伺服器，是小遊戲創作者分享作品給朋友的一個極受歡迎的伺服器。建立 Realms 需要訂閱才行，你需要一個成年人來幫助你。不過，要加入朋友的 Realm 地圖，只有申請的朋友需要設定付款項目，其他朋友都可以免費加入。Realms 最多可以同時容納 10 個朋友在同一個伺服器中。

！

小常識

如果你很想要短暫免費體驗 Realm，看一下 Minecraft 的 30 天試用方案提供什麼服務。

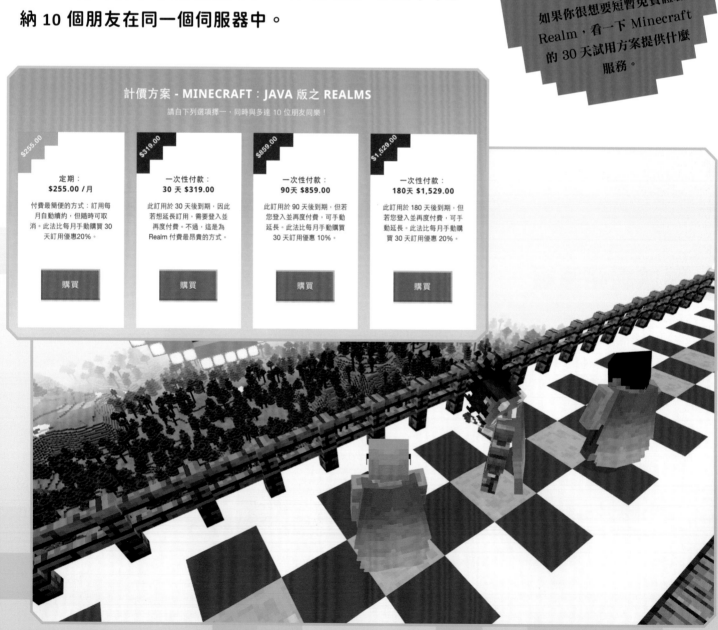

計價方案 - MINECRAFT：JAVA 版之 REALMS

請自下列選項擇一，同時與多達 10 位朋友同樂！

$255.00	$319.00	$859.00	$1,529.00
定期： $255.00 / 月	**一次性付款：** 30 天 $319.00	**一次性付款：** 90 天 $859.00	**一次性付款：** 180天 $1,529.00
付費最簡便的方式：訂用每月自動續約，但隨時可取消。此法比每月手動購買 30 天訂用優惠20%。	此訂用於 30 天後到期，因此若想延長訂用，需要登入並再度付費。不過，這是為 Realm 付費最昂貴的方式。	此訂用於 90 天後到期，但若您登入並再度付費，可手動延長。此法比每月手動購買 30 天訂用優惠 10%。	此訂用於 180 天後到期，但若您登入並再度付費，可手動延長。此法比每月手動購買 30 天訂用優惠 20%。
購買	購買	購買	購買

擁有者

Realm 的擁有者是唯一可以邀請其他玩家參與的人，即使擁有者不在線上，他或她的朋友依然可以進入伺服器。記得 Realms 最終目的是設計給一小群朋友或家庭成員一起玩的。你需要花點時間透過設定選單來熟悉一下 Realm 的設定，例如你的 Realm 名稱、模式及難易度，都是一些關鍵的設定。

展示一下

同時不要忘了展示你的 Realm，將它變得更好玩也讓朋友可以玩的更開心。你可以利用一些令人注目的截圖來宣傳你伺服器的特色，然後在你的訂閱服務（feed）中刊登這些圖片來讓其他玩家參與評論。

REALMS PLUS

Realms Plus 是 2019 年所推出的一個很酷的付費服務。其中最棒的是玩家可以取得市集（MARKETPLACE）的資源，有超過上百種的內容可以挑選，例如社群所建立的皮膚、材質與資源包（mash-up pack）、以及冒險地圖與一些大型的小遊戲，可以激發你的創造力。

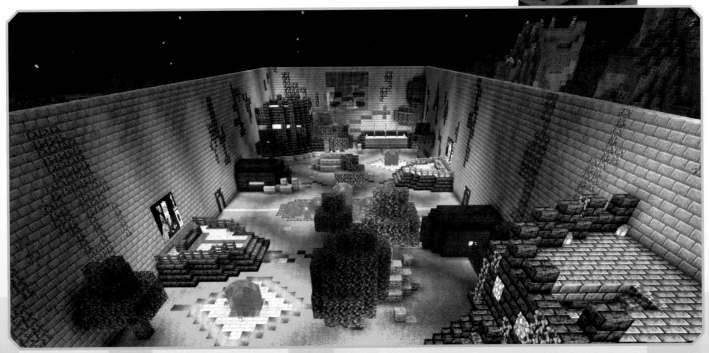

創造模式

雖然大部分的 Minecraft 迷都會玩生存模式，但是當你的任務是建造一個建築物或者玩冒險小遊戲的話，難度會高出許多。生存模式必須要自己挖礦獲取資源、尋找食物，隨時留意飢餓條與生命條的狀況，並隨時應付生物的威脅。你也需要具備合成與配方的知識才能產生所需的物品。

你需要準備什麼？

感謝創造模式包辦了一切，當你設定為創造模式後，你的創意背包（inventory）可以讓你取得各種所需的方塊，因此你不會有開採煤、鐵或者珍貴鑽石礦的壓力，例如工具、武器或盔甲也是隨手可得，馬上可以應用在各種你所設定的狀況中。你當然也可以在生存模式中建立小遊戲，只不過你需要自己取得資源、配方並具備一些知識，才能建造想要的物品。

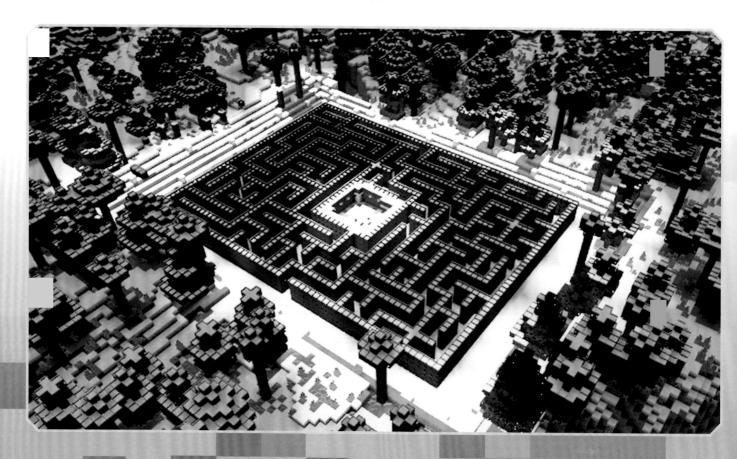

飛向天際

除了無限的資源以外，創造模式的另外一個好處是可以飛到空中。當你開始建構小遊戲時尤其重要，因爲你可以在任何地方放置你的方塊。你也可以隨時飛到空中俯瞰你的建物或者從各種角度來快速縮放檢視。只要雙擊跳躍的控制鍵即可享受飛翔的樂趣。

規劃人數

先設想好遊戲中需要容納多少人來玩，這在一開始就要想好，舉例來說，如果你設計的是玩家對戰（player v player 簡稱 PvP）遊戲，只會有兩個玩家正面交鋒。如果是團隊遊戲，就要想好能容納多少人數，才能規劃所需的空間及功能。

引進敵人

如果你想要在遊戲中引進一些生物也完全沒問題，只要你夠勇敢並能夠隨時準備戰鬥！這種類型的遊戲通常稱作玩家對抗環境（player v environment 簡稱 PvE），擊敗敵人的等級通常會有所不同。

從零開始

不要害怕從一個空白的地方開始，在一個平坦的 Minecraft 世界裡建造小遊戲可能會比較乏味，不過這可以讓你心無旁鶩、隨心所欲的擺設方塊，只要專注實踐腦中的想法即可，不用擔心犯錯或者重做。

不要忘記分享

請記得通知你的朋友，你需要他們的加入否則會有點無聊，打開選單對你的夥伴的帳號送出邀請。同樣的，如果有朋友想要加入，你可以透過朋友（Friends）頁籤來邀請加入。

不要迷失方向

雖然你可能對小遊戲的一些創意是大膽且古怪的，但是先專注在一些能夠讓你成功的經驗，尤其是在剛開始創作的時候，遊戲中要加入一些基本的玩法，像是競賽、迷宮、射擊與冒險，設計一些你在真實生活中體驗過的元素，盡量從基本的想法開始。

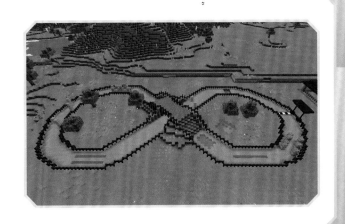

紅石搖滾

學會超有用的方塊及物品來增強小遊戲的能力。

基本材料

新進玩家需要時間熟悉一下 Minecraft 的所有功能，但是開發具有水準的小遊戲所需要的最基礎物品就是紅石（redstone）。如果你想要你的 Minecraft 作品具有移動機構，例如神射手遊戲（第 18-21 頁）或雙面夾攻（第 56-59 頁）遊戲，就需要使用一些紅石。這種方塊可以讓你建立移動物件，甚至還可以建立電路。

採礦事項

在創造模式中，你可以取得所需的紅石。如果是在生存模式，紅石通常是採自於地表下的紅石礦方塊。你可以使用鐵鎬或更高等級的材質來開採，擊退女巫（witch）生物也會掉落紅石，除此之外，在儲物箱戰利品（chest loots）中也可以收集到。

用途廣泛

紅石的用途很多，包括照明、陷阱、居家防衛、自動門和自動農場。本書中紅石主要作爲標靶、計時器、啟動器（launcher）、隱藏出口以及其他好玩的功能。

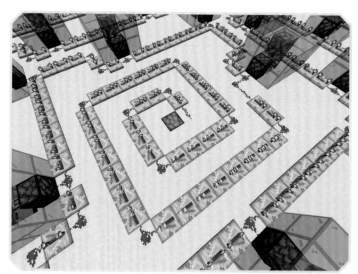

說文解字

紅石這個名詞在 Minecraft 中具有方塊與物品的概念，它可以串連由紅石所控制或提供動力的各種東西，其中包含常用的發射器（dispenser）、活塞（piston）、漏斗（hoppers）以及壓力板（pressure plate）。

關鍵知識

在這些小遊戲的結構中，你將會使用到紅石粉（redstone dust）、紅石火把（redstone torche）、紅石比較器（redstone comparator）與紅石中繼器（redstone repeater），以下是它們的運作方式。

紅石粉

粉末撒在方塊上會傳遞紅石能量。

紅石火把

紅石火把可以開啟或關閉紅石能量。

紅石比較器

比較器在紅石電路中可以運用來保持或降低訊號強度。

紅石中繼器

中繼器方塊通常用於將紅石能量以滿載能量輸出。

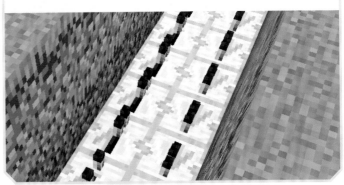

我們開始吧 …

本書中的這些超棒的小遊戲不需要你修改 Minecraft 的版本或者進行特殊的破解，因此載入並準備好遊戲可以啟用的一切設定即可。

快速遊戲

迷宮大驚奇

Minecraft 處處充滿驚奇！是時候建造一個別出心裁的迷宮，
玩家必須要選對路線，否則將成爲迷途羔羊。

材料

- 混凝土方塊
- 杉木樹葉方塊
- 燈籠方塊
- 火把
- 木質方塊
- 石頭方塊
- 物品展示框
- 螢光物品框架
- 儲物箱
- 告示牌
- 鑽石
- 綠寶石
- 南瓜燈

STEP 1

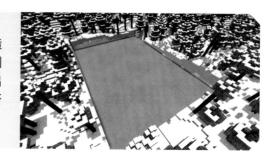

尋找一個有趣好玩的位置來建造你的迷宮，在這個範例我們找到一個雪白的森林，很適合營造出神秘感，確認一下這個空間是否足夠容納你的迷宮。

STEP 2

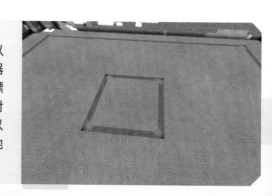

先謹慎的繪製你的設計圖，可以使用圖紙或者線上的迷宮產生器來繪製。使用鏟子在草地上先標示出迷宮的周長，另外標示相對的中心位置，迷宮並非一定要以中心爲結尾，我們這裡很清楚地以中心處爲完成區域。

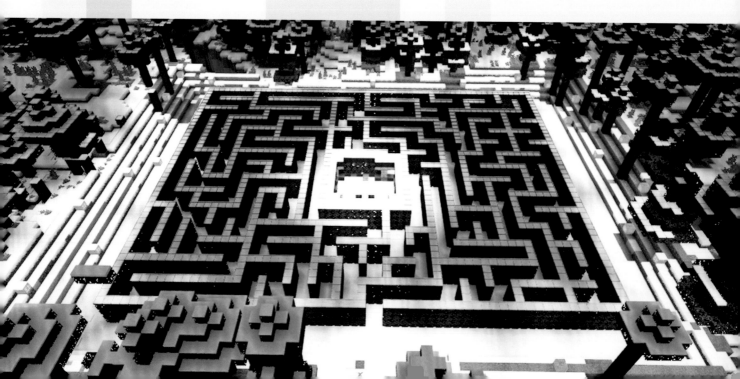

STEP 3

從入口處開始標示出動線的牆，不要留有間距或任何令人感到困惑的設計。

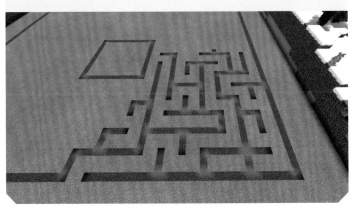

STEP 4

隨時測試你建造的迷宮路徑。在這個階段，標示出到終點的路徑是個不錯的技巧，這裡是以**橘色混凝土方塊**（orange concrete blocks）來標示。

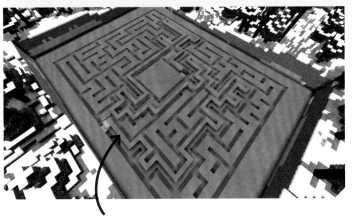

比起創造模式，這條橘色的測試路徑在生存模式特別有用。在生存模式，這條有顏色的路徑是到達終點的地面路徑。

STEP 5

現在可以利用地面上所畫的路線來建造迷宮牆，為了塑造跟林地融為一體的感覺，我們使用漂亮的**杉木樹葉方塊**（spruce leaf blocks）。

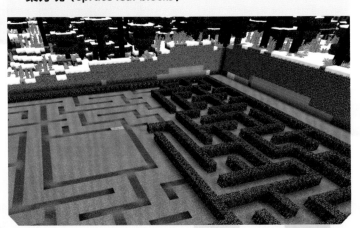

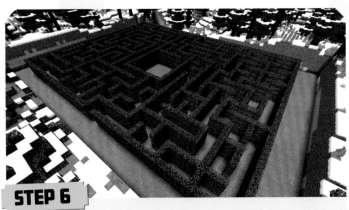

STEP 6

迷宮牆的高度是使用三個方塊高，這表示沒有人可以任意跳進去！如果牆只有兩個方塊高，就能往上跳來一探究竟了。

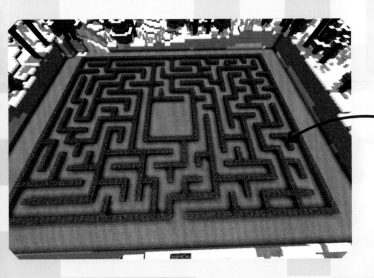

在創造模式下建造迷宮會容易許多，因為你能夠飛上去俯瞰整個結構。

STEP 7

想要將所尋找的終點區域佈置的酷炫一點、成爲具有吸引力的地方嗎？佈置**石頭**、**火把**以及**木質方塊**，讓這邊顯眼一點，如此到達終點之後便會感到不虛此行。

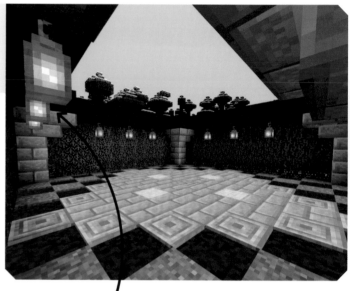

STEP 8

物品展示框（Item frame）與**螢光物品展示框**（glow item frame）是很棒的牆面展示物。**儲物箱**（chests）可以放入一些獎品來獎勵抵達終點的玩家。或者簡單的放一個**告示牌**（sign post）來慰勞玩家的努力。

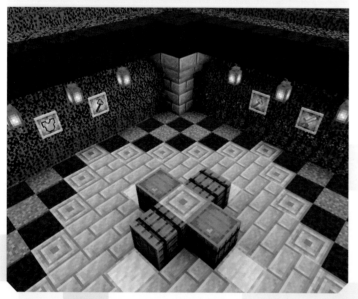

將終點點亮，可以讓迷宮玩家到達時辨識出此處爲終點。

如果你想要更大方一點的話，可以放一些有用的告示牌來指引玩家方向，這個可以視你的迷宮複雜度與破解難度而定。

STEP 9

當然，獎勵並非全部都要放在終點處，也可試著塞入一兩個儲物箱在路線的死路處以激勵一些迷路的玩家，或者放一些像是**鑽石**或者**綠寶石**（emerald）的好東西來讓玩家收集。

STEP 10

如果你對自己的迷宮感到滿意且還有些時間的話，試著讓迷宮跟四周景色能融為一體，就像這樣使外圍的斜坡變得很整齊。

STEP 11

不要忘記點燈，讓你的創作在夜晚顯得特別耀眼，我喜歡在周邊放些很酷的**南瓜燈**（Jack o'Lanterns）！

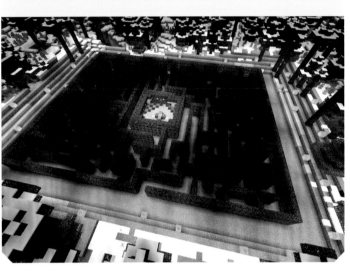

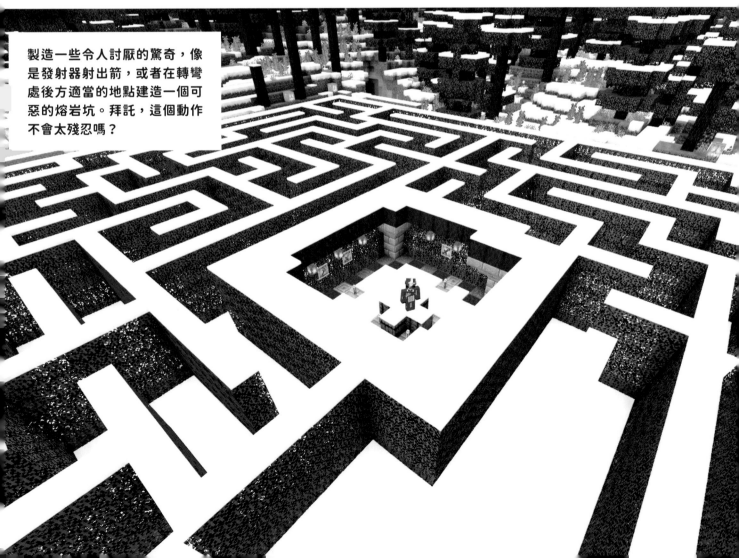

製造一些令人討厭的驚奇，像是發射器射出箭，或者在轉彎處後方適當的地點建造一個可惡的熔岩坑。拜託，這個動作不會太殘忍嗎？

神射手

準備瞄準，使用箭、標靶和燈建造一個急速射箭小遊戲。

材料

- 控制桿
- 紅石粉
- 紅石火把
- 紅石中繼器
- 黏性活塞方塊
- 標靶方塊
- 階梯方塊
- 紅石燈
- 草地方塊
- 柵欄
- 黑橡木方塊
- 弓箭

STEP 1

找到一個平坦的地方來建造你的射箭遊戲，挖出一道兩個方塊寬、兩個方塊深及 21 個方塊長的溝渠。

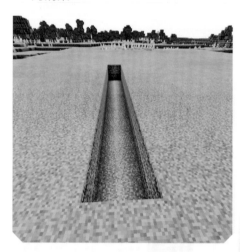

STEP 2

在溝渠的末端加上一個方塊，方塊上面放一支控制桿（lever），在內側處放置一支紅石火把，如圖所示。

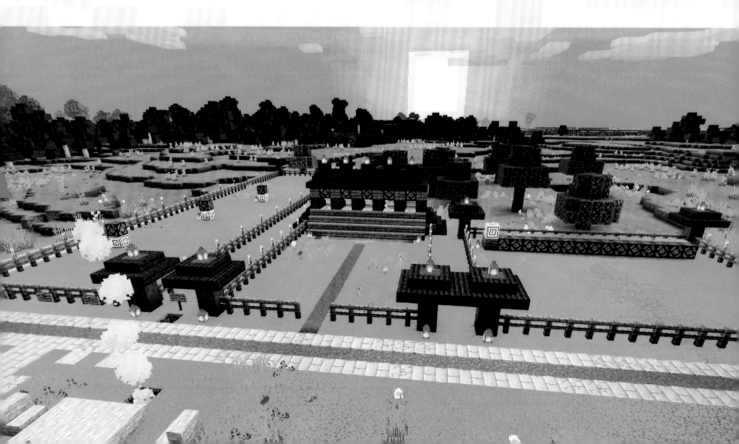

STEP 3

朝遠離火把的方向放置 18 個**紅石中繼器**，然後返回朝控制桿方向佈置 18 個**紅石中繼器**。

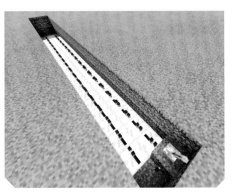

STEP 4

移動**紅石中繼器**的控制器，設定最大時間為 4 刻（tick），也就是**紅石中繼器**上可見的兩個元件要分開至最遠，依此調整所有的**紅石中繼器**。

STEP 5

在最遠端處加上**紅石粉**來完成一個自動計時器的電路。調整刻速度（tick speed）為較短時間，舉例來說，一刻是 3.6 秒的話，四刻等於 14.4 秒。

STEP 6

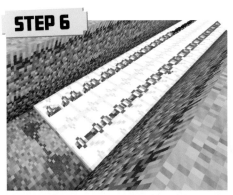

控制桿與**紅石火把**放好後，紅石訊號會沿著電路不斷傳送，只有手動將**控制桿**拉到關閉位置才能停止。

STEP 7

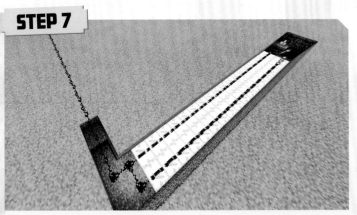

在控制感反向的末端處，加上另外一條**紅石粉**線至電路中，請注意，要像這樣爬兩個方塊高後才到地面。

STEP 8

沿著**紅石粉**置放五個**黏性活塞**（sticky piston），確認粉末有碰到它們，現在於每一個**黏性活塞方塊**上放一個**標靶方塊**。

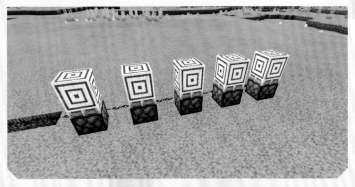

STEP 9

在**標靶方塊**周圍建造一個漂亮的外殼，放上**階梯方塊**以便於收集箭，這個外殼的高度為兩個方塊，當**黏性活塞**向下縮回時可以隱藏**標靶方塊**。

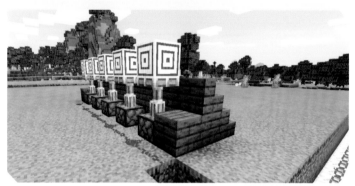

STEP 10

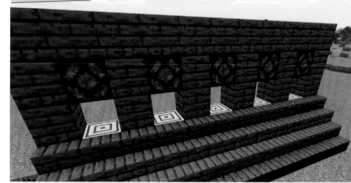

沿著每一個**標靶方塊**的上方，離一個方塊的間距來放置**紅石燈**（redstone lamp）

STEP 11

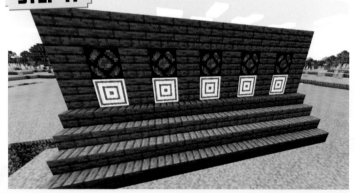

當**箭**射中**標靶方塊**時，會碰到**紅石燈**而讓燈亮起來。

STEP 12

現在將電路做個偽裝（這裡使用**草地方塊**）並將靶區以**柵欄**隔離，將**柵欄**的距離設遠一點好讓小遊戲更具挑戰性。

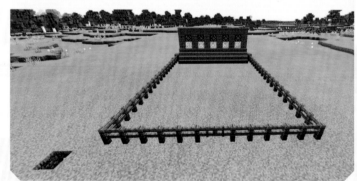

STEP 13

控制桿不要覆蓋起來，並放置一個**告示牌**來做標示，最後使用**黑橡木**（dark oak）製作外殼來隱藏標靶區後面的電路。

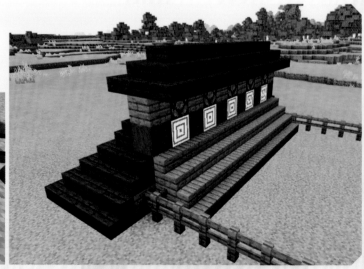

額外的標靶練習

STEP 14

在旁邊使用**柵欄**圍出另外一個區域，並放置**標靶方塊**，然後將**紅石燈**放在**標靶方塊**上面，這些方塊分別以距離射箭點 10、20、30 與 50 個方塊的距離來排列，**箭**的最大射程為 52 個方塊遠，依照射出角度與地形平坦度而有所差異。

STEP 15

練習射中**標靶方塊**來點燈，如果你想要讓它變得更有趣的話，可以增加**告示牌**來說明。

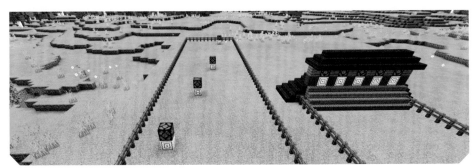

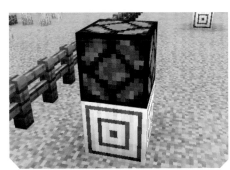

STEP 16

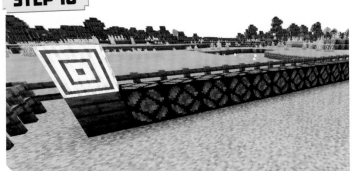

主遊戲場地的另外一側，將**紅石燈**排成一列（理想情況下是 14 個燈），現在於末端放一個方塊（任何一種皆可），上面放一個**標靶方塊**。

STEP 17

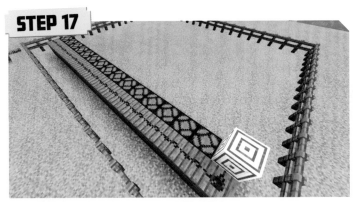

紅石燈的後面置放任何一種方塊，讓它們碰在一起，**紅石粉**則撒在這排方塊上面。

STEP 18

射出一支**箭**至**標靶方塊**，會依照射到的位置來點亮**紅石燈**，但如果射中的是正紅心位置，則會一次點亮整排的燈。

STEP 19

依照喜好使用**柵欄**來圍出你的遊戲場，現在可以裝飾你的射箭遊戲競技場，讓它看起來更酷且耀眼好吸引玩家參與，夜間時點亮一些燈會讓場地看起來更美。

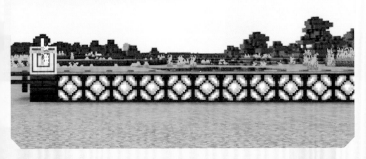

快速遊戲

障礙訓練

障礙訓練小遊戲能考驗你的技巧、時機掌握度與勇氣，建造這個遊戲會很有趣，邀請朋友一同參與測試會更加好玩。

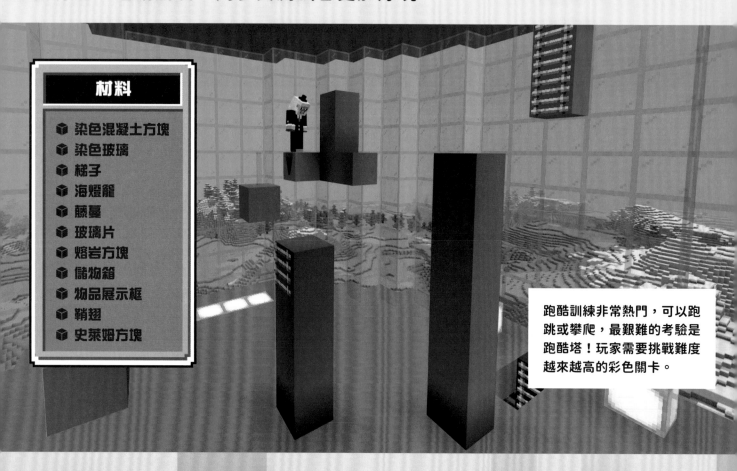

材料

- 染色混凝土方塊
- 染色玻璃
- 梯子
- 海燈籠
- 藤蔓
- 玻璃片
- 熔岩方塊
- 儲物箱
- 物品展示框
- 鞘翅
- 史萊姆方塊

跑酷訓練非常熱門，可以跑跳或攀爬，最艱難的考驗是跑酷塔！玩家需要挑戰難度越來越高的彩色關卡。

STEP 1

使用**混凝土方塊**來建造每一關的基座與障礙，每一個部分都用**染色玻璃**（coloured glass）來建造。

依照這些尺寸，不斷重複建造出這個圓形。

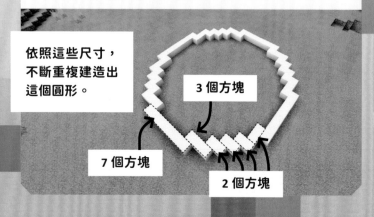

3 個方塊

7 個方塊

2 個方塊

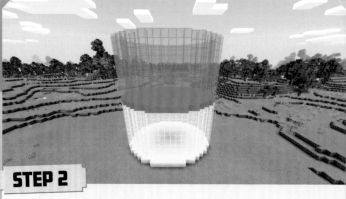

STEP 2

確保每層樓都有足夠的高度來進行你所規劃的障礙活動。不同顏色的跑酷塔高度可以不同。

STEP 3

地面這層的障礙非常簡單。障礙間的間距與跳躍高度各為一個方塊，這個**紅色混凝土方塊**跟玻璃塔會產生對比，如果障礙的顏色越接近塔的顏色，則會添增難度。

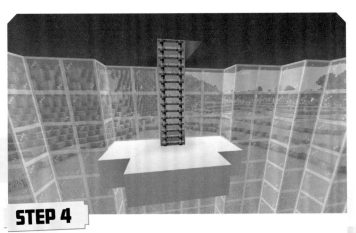

STEP 4

不同層之間使用**梯子**來移動，這很容易辦到，不過可以加點創意，或許你可以利用**藤蔓**或**活塞**往上移動到不同層。

STEP 5

點亮每層樓很重要，這樣才能看清楚自己的動作，這裡使用大量的**海燈籠**，它是一種很棒的光源。

STEP 6

下一層，稍微增加跳躍的難度，這裡我們設計更多對角線的跳躍，有些障礙間的間距增加至兩個方塊的距離，當然這對大部分的玩家來說並非真正的考驗。

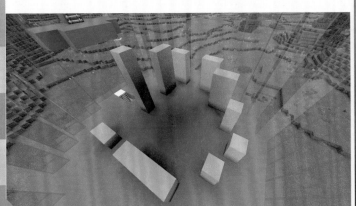

STEP 7

綠色層內的方塊高度與間距再次提高了。

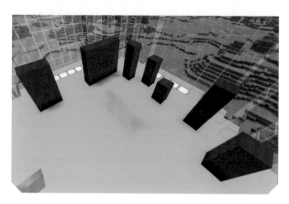

STEP 8

記得玩家通常最大可以跳過四個方塊的間距，高出一個方塊的話則可以跳三個方塊的間距。

STEP 9

注意黃色關卡的規劃，對比前面的綠色關卡，這裡難度更加困難。我們將逃生**梯子**周圍的降落平台變小，因此需要更精準的跳躍能力才行。

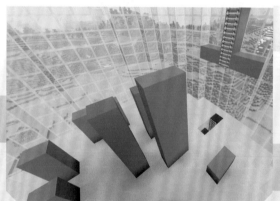

STEP 10

已經開始能感受到黃色跑酷層的難度了，鍵盤或者控制桿的使用技巧才真正開始面臨考驗。

STEP 11

我們設計一些轉角的間距來提升障礙物訓練難度，通常這表示玩家需要將準心瞄準目標（側身移動），接著往前跳躍至轉角周圍的方塊。

STEP 12

參考一下這個橘色跑酷平台如何安排四個方塊的間距，跳躍時機需要掌握得宜才行。

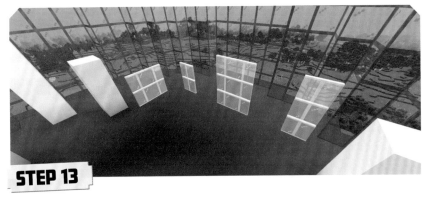

STEP 13

注意！這就是紅色警戒！玻璃片（glass pane）會更加棘手，因為比起一般方塊會更加薄一點。雖然玩家還是可以在上面奔跑或跳躍，但降落在上面時必須要完全的專心才行。

STEP 14

設置更多**玻璃**來增加難度，對跑酷玩家來說可能會真的痛啊（pane 音諧同 pain）啊！

STEP 15

梯子下或旁邊沒有任何平台，失誤一次就掰掰了。

STEP 16

朋友，來動腦想一下粉紅關卡的對策。這種佈局玩家必須知道如何原地跳躍、碰到後馬上衝刺及跳躍以增加速度與高度，才能跳到另一個障礙上，這些都需要練習。

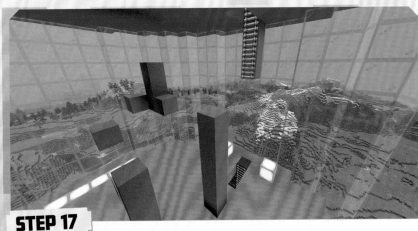

STEP 17

這一關看起來令人有點害怕，不過如果玩家願意接受挑戰，就有其必要性加入這種難度的關卡，你應該也不想要玩家感到無趣或很快就完成跑酷塔的挑戰吧！

STEP 18

注意在這個訓練中**梯子**也可以像這樣運用在方塊上，而不只是放在出口平台而已。

STEP 19

思考一下最後一關的跑酷平台是什麼樣子。我們這裡放置了**熔岩方塊**，來儘可能地耍一些手段吧！

STEP 20

最後的障礙是**玻璃片**。現在能容許的失誤非常小，一點小失誤則萬劫不復。

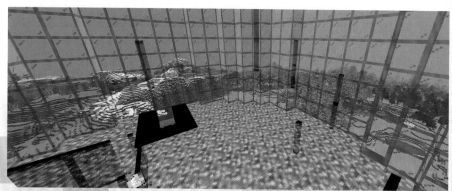

STEP 21

通過所有障礙之後，現在可以在塔頂放鬆一下了。這裡建造了獎品室，獎勵那些技能卓越能順利抵達的玩家。

STEP 22

儲物箱與**物品展示框**提供很酷的獎品，當然不一定需要提供這些，但是這麼做的話可以激勵玩家，同時讓玩家感到驚喜。

有沒有注意到這邊提供了鞘翅？這是為了協助你從障礙塔的頂端安全滑下，在辛苦登頂之後展現最後一個華麗的動作。

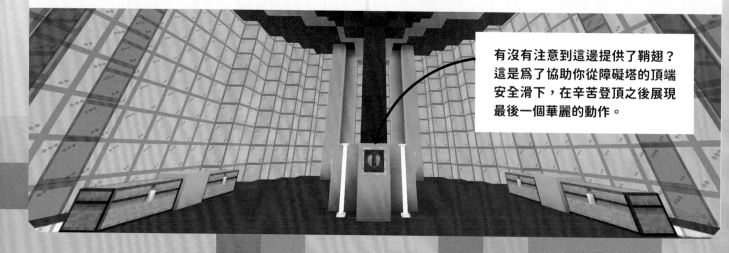

STEP 23

此外，當你想勇敢地從遊戲中的巨塔一躍而下時，你可以瞄準地上的**史萊姆方塊**區，祝你幸運的爬上，也能幸運的降落。

STEP 24

你也可以使用一些**染色玻璃方塊**來建造一個有趣的跑酷塔迎賓入口！

動物賽跑

接下來的三個小遊戲爲賽跑和競賽主題。
我們先開始建一個瘋狂且酷炫的豬豬田徑大賽吧！

STEP 1

對於陸地賽跑與田徑比賽的小遊戲，你可以依靠信賴的**豬**，這些可愛的生物裝上鞍之後就可以和你的朋友一起賽跑，只要你在棍子上吊根胡蘿蔔就可以驅使牠們持續前進！

STEP 2

選取一個平坦且夠大的地方來設計你的賽道。你可以依照自己的喜好來決定它的規模，不過一開始先盡量以簡單且小規模爲主會比較理想，剛好適合這些小豬。

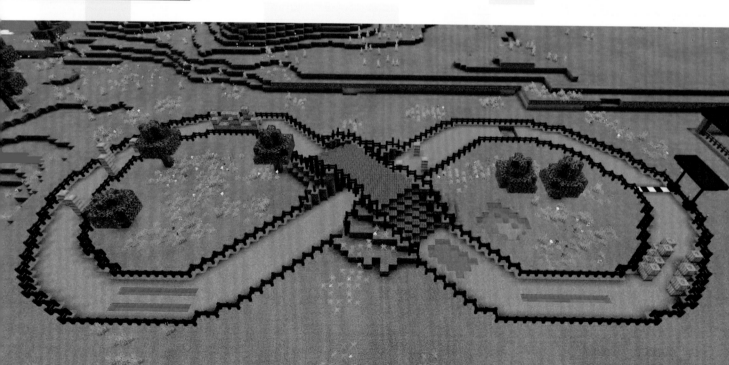

STEP 3

建造這個比賽場地之前，你需要一個豬圈來圈養你的動物。一開始先在賽道旁建造這個豬圈。

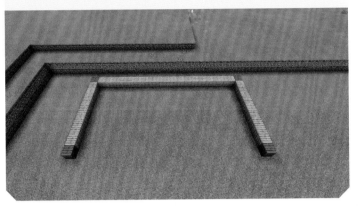

STEP 4

使用**木質方塊**或者任何一種你喜歡的方塊。這裡我們已經建造了牆，使用裝飾性的**柵欄**與作為出入口的**門**（gate）。

STEP 5

幫豬圈蓋個漂亮的屋頂能夠讓豬更加舒服。記得這些生物是比賽的明星，所以要盡量取悅他們。

STEP 6

這樣的賽道設計稱作八字形賽道。這是最典型的賽道形狀，做這個很好玩且不需要太多的空間。

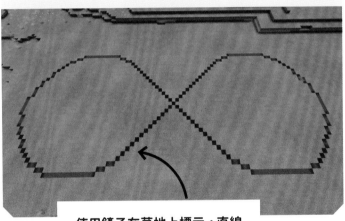

使用鏟子在草地上標示，直線部分後接的這個矩形區域是起點和終點區。

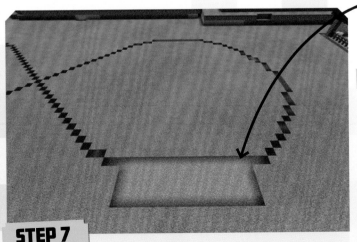

STEP 7

五或六個方塊寬的賽道對場上幾位一同競賽的豬隻與騎士來說，剛好。

STEP 8

根據你的設計來將軌道拓寬至你想要的規格，你需要建立曲線與直線的部分。

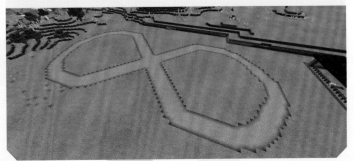

STEP 9

在賽道交叉處，試著做出一個橋樑與隧道的結構，如此**豬**就不會在這裡碰撞，騎士將會從其中一條路過去，然後再從另一條路越過去。

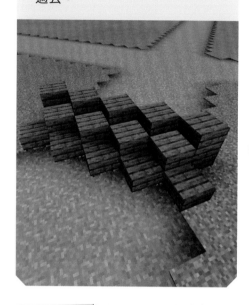

STEP 10

使用**木質半磚**來做一個讓豬攀爬的路徑，然後使用**木質方塊**來做出跨越這個間距至對面的橋樑。

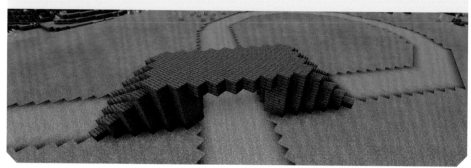

STEP 11

如果你想要讓橋能夠看起來更自然一點，沿著每一邊往上興建一些**泥土**與**草地**，依照自己的想法來裝飾它。

STEP 12

賽道完成後，在外圍及內圍增加**柵欄**，這樣騎士才不會衝出賽道。因為豬無法跨越**欄柱**（fence posts），而且這個作法相對四周環境來看也比較美觀。

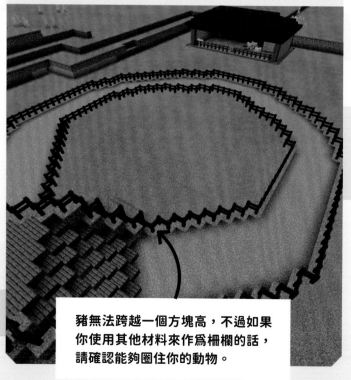

豬無法跨越一個方塊高，不過如果你使用其他材料來作為柵欄的話，請確認能夠圍住你的動物。

STEP 13

在起點與終點區，做出一個凸起的結構，與一個騎士入口。為了強調這裡是賽道的重要部分，你可以將這個地方做的醒目一點。

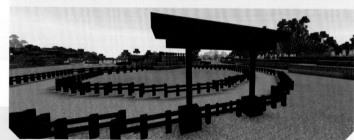

STEP 14

這裡裝上一些**火把**或其他燈源將有助於你在夜間使用賽道，在賽道上加上一條黑白線來作為比賽的起點和終點。

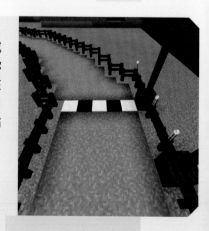

STEP 15

為了提高競賽難度，在**豬**通過的地方放一些障礙物。**乾草捆**是很適合的材料。**南瓜燈**也不錯，因為可以點亮跑道。

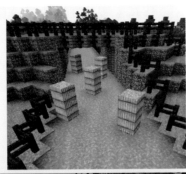

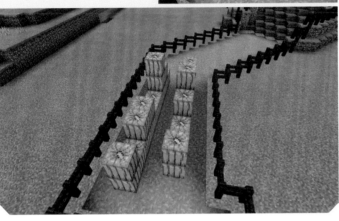

STEP 16

也可以在賽道上設置一些落差和**水**窪，這可以設置在賽道狹窄處，迫使騎士強行通過時會產生危險。

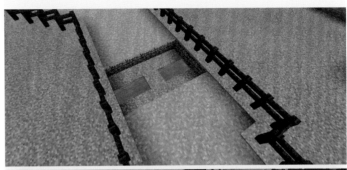

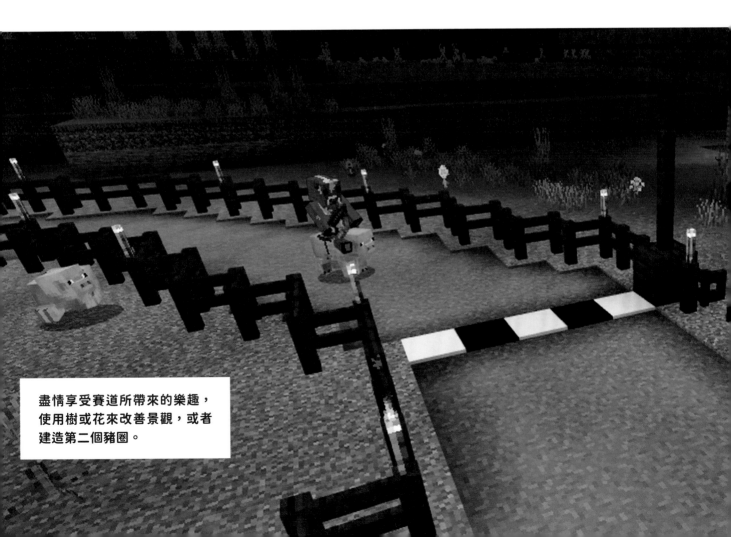

盡情享受賽道所帶來的樂趣，使用樹或花來改善景觀，或者建造第二個豬圈。

瘋狂競賽

划船比賽

現在你已經在浪花四濺的奇特水道中了，
進入水中看看會遇到什麼挑戰！

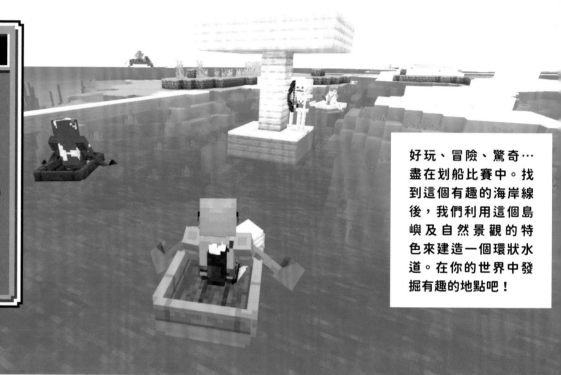

材料

- 木質方塊
- 柵欄
- 船
- 木質階梯
- 染色羊毛方塊
- 生物蛋（生怪蛋）
- 荷葉
- 珊瑚方塊
- 黑色方塊
- 岩漿方塊

好玩、冒險、驚奇⋯盡在划船比賽中。找到這個有趣的海岸線後，我們利用這個島嶼及自然景觀的特色來建造一個環狀水道。在你的世界中發掘有趣的地點吧！

STEP 1

建造作為船舶出發基地的碼頭，採用經典的木質風格，並設有**柵欄**與下到水中的**階梯**，這有助於進出船隻。將幾艘**彩色船**停在碼頭旁。

STEP 2

在靠近碼頭處建造一條起點線。我們設計了一個拱門，具有足夠的空間供划船手來排隊。

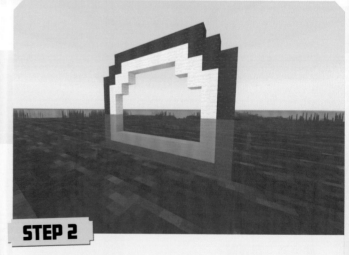

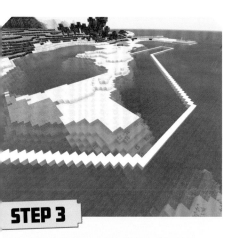

STEP 4

增加一些轉彎與障礙來讓競賽者挑戰，可以利用像這樣的點子來協助你設計出很酷的環狀水道。

STEP 3

你可以參考我們的賽道形狀是如何興建，這裡使用**白色羊毛**，相對水的顏色會比較顯眼，你也可以使用你偏好的顏色或圖案。

水道的標線跟水面同高，這樣一來划船手在划船時可以一邊欣賞壯麗的景觀，同時還能關注活動中其他船隻的動向。

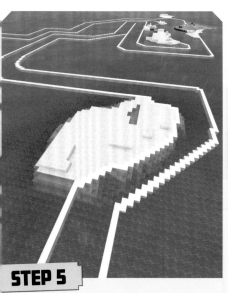

STEP 5

善用水上的自然屏障，例如小島或者岩石地基，如果你是在生存模式下，利用自然資源的話可以節省建築資源。

STEP 6

你是否在出發前會規劃好路線，或者順水行舟看看會發生什麼事呢？兩者皆可以，現在以俯瞰方式來看一下完整的路線吧！

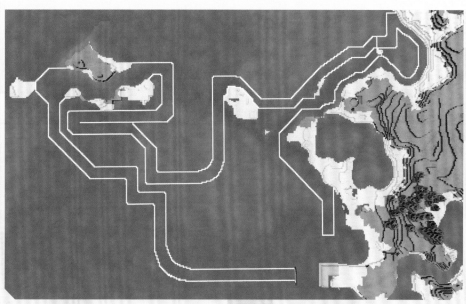

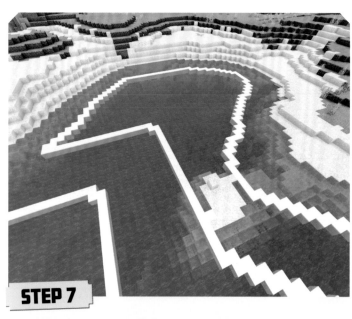

STEP 7

原路折返以及共享牆面可以節省資源與時間，加入長直、彎曲以及急轉的水道。

STEP 8

接下來想一下要加入什麼危險狀況，在創造模式中可以使用**生物蛋（mob eggs，亦稱生怪蛋（spawn eggs））**來生成敵人。你看這些骷髏弓箭手，絕對會對划船手造成阻礙的！

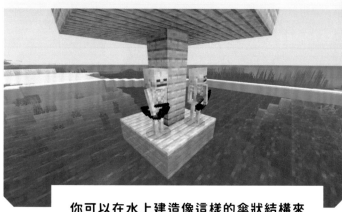

你可以在水上建造像這樣的傘狀結構來保護生物，以免被日光燒掉。

STEP 9

參考一下這個**荷葉（lily pad）**障礙物的點子，設置這個會讓划船手有所阻礙，碰到的時候荷葉會破掉，也因此會產生阻力。而且破壞公物而受點時間延遲的懲罰是應該的，對吧？

STEP 10

潛伏在水面上的**珊瑚方塊（coral blocks）**雖然很漂亮，但是能迫使划船手躲避它們。

STEP 11

從水道邊建出的這些短牆會讓玩家在競相通過時需要爭奪空間，水道中的這些牆迫使你的決定必須要即刻，任何的瓶頸都會提升緊張感。

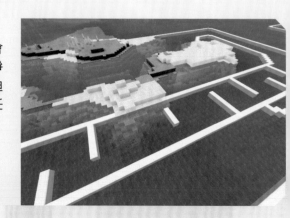

STEP 12

可以在水底下放一些**岩漿方塊**（magma blocks），浮上來的泡泡會搖晃水面上的船隻，這種類型的危險也很難被玩家發現。

STEP 13

如果你的水道不是環狀設計，建議加上一個終點線或者拱門。可以沿著路線擺設一些花俏的裝飾，或者像是**告示牌**及其他有用的物品。

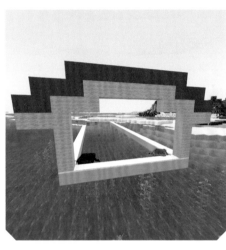

STEP 14

我們喜歡加上一些像這樣的像素藝術來作為海岸線的景點，讓你的划水道成為一個有趣且適合競賽的場地！

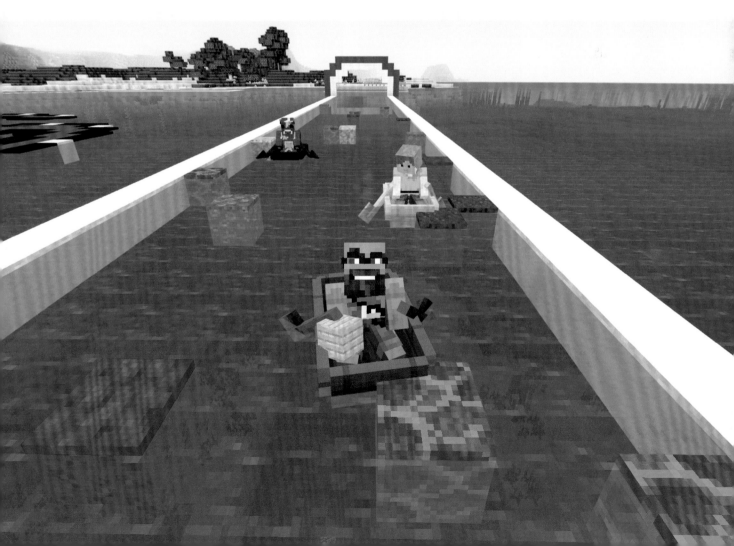

瘋狂競賽

空中爭霸

雲霧中起床，快速穿越闖關門與障礙物⋯
比賽已經展開，挑戰天空的極限！

材料

- 染色方塊
- 梯子
- 史萊姆方塊
- 染色玻璃
- 鞘翅
- 煙火
- 儲物箱
- 黏性活塞方塊
- 按鈕
- 紅石粉
- 紅石中繼器
- 水方塊
- 開關
- 絆線
- 床
- 發射器
- 柵欄

STEP 1

挑選一座吸引你的塔，不管是傳統型的或者酷炫型的皆可。在創造模式中建造會比較容易，不過在生存模式中利用鷹架（caffolding）也是可以建造。

STEP 2

梯子從地面建到最上層，而地面上建造一些**史萊姆方塊**是為了緩衝跌下來的撞擊力。

我們建造一個摩天高塔來提供高空競賽，同時享受絕佳的視野。建物的佈局雖然很單純，不過卻有足夠的挑戰性可以吸引玩家之間相互競爭。

STEP 3

最上面是飛行者的登台室（staging room），這只是單純的搭配**染色玻璃**（stained glass）所建造的環形房間，你也可以依造自己的品味使用其他方塊來建造。

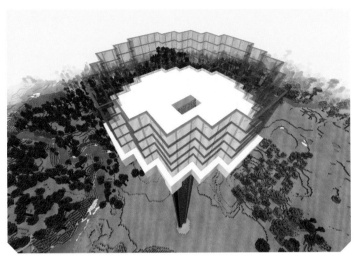

STEP 4

天花板將成爲發射台的地板，這個發射台需要延伸出去超過下面建物的寬度。

STEP 5

你的登台室裡面要提供許多的**鞘翅**與**煙火**（firework rocket）給參賽者。這裡的**梯子**（ladder）是提供給訪客登上發射台用的。

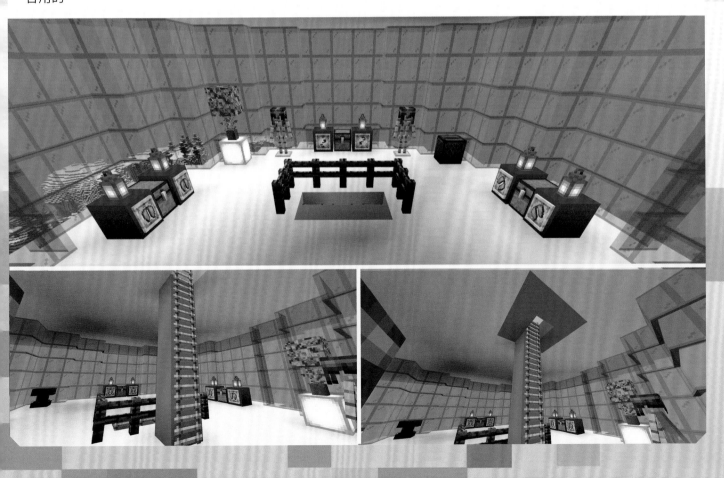

STEP 6

發射區一邊的末端處有一個發射點平台。擺放一些**黏性活塞**，活塞與活塞之間為一個方塊的間距。每個上面放一個**史萊姆方塊**，這就是玩家站在上面發射到空中的地方，因此在它的上面不要有任何障礙！

STEP 7

在**黏性活塞**的對角方向放一個方塊（不是放在前面或側邊）。在這個方塊上放一個按鈕，然後在下面使用**紅石粉**來佈線至所有活塞。如我們之前做過的，可以加上**中繼器**來將訊號放大。

按下按鈕會同時將玩家彈射到幾個方塊高。

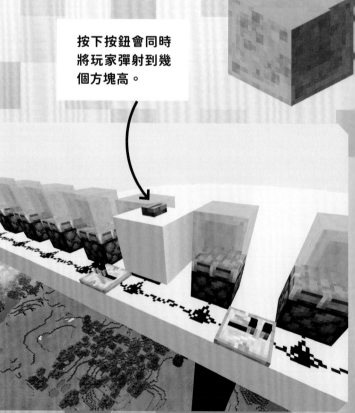

STEP 8

佈置一下這個發射點平台。任何直接碰到**史萊姆方塊**前面、後面或者側邊的方塊，在**黏性活塞**移動時都會被推拉，在這裡**紫色方塊**將會上升，因此不要在上面放任何像是**柵欄**或**開關**的結構。

STEP 9

現在開始來建造導引飛行者在賽道比賽飛行時的闖關門，這個圓形的闖關門寬度為 15 個方塊。

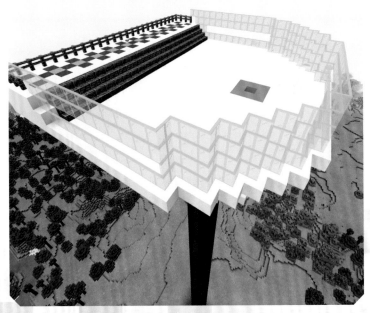

STEP 10

闖關門的綠色邊表示玩家可以從這個方向移動，紅色邊則表示不可以通行，依照交通號誌燈系統的設計方式應該會比較容易遵循。

STEP 11

讓第一個賽道的闖關門十分靠近你的平台。每一個闖關門都應該很清楚的在其前方就可看見。將這些闖關門做大一點，相對距離遠一點，記得**鞘翅**的威力吧！

STEP 12

讓闖關門的路徑簡單點來測試玩家的飛馳速度，或者可以變化角度與方向來測試飛行敏捷度。改變方向讓玩家可以往下潛入也是一種樂趣。

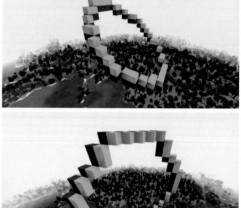

STEP 13

Minecraft 主世界（Overworld）有生成許多豐富的地形與結構，如我們在划船比賽的水道規劃一樣，你可以利用這些特點來增加一些有特色的賽道。請留意你的路線中可以規劃進去的自然闖關門。

STEP 14

想試試酷炫的飛行穿越山巒，而不只是往上飛過而已嗎？穿越隧道也可以作為你的賽道的一部分，像這樣加上闖關門，甚至可以加上一些流下來的岩漿來增加一些比賽張力。

STEP 15

如果對天空賽道的規劃很滿意的話，在終點線處建造一個著陸區。我們是建造在塔上發射台的對面處。

你可以根據喜好來建造任何一種形體，但最好採用低的角度讓玩家可以安全著陸，我們建造了一個長的水池，水具有緩衝力以確保能安全著陸，不過玩家如果對準終點衝太快的話，也是會有危險。

STEP 16

另外一種終點線的設計，是採用**發射器**與**絆線**（tripwire）。將**發射器**朝上並填入**煙火**，發射的**開關**可以有各種變化，這裡我們設計在兩個**發射器**中間放條**絆線**來作爲終點。

STEP 17

針對不幸掉落到地面的玩家，可以在發射處加上**床**來作爲重生點（spawn point）。記得也加上一些酷炫的照明來因應夜間比賽。

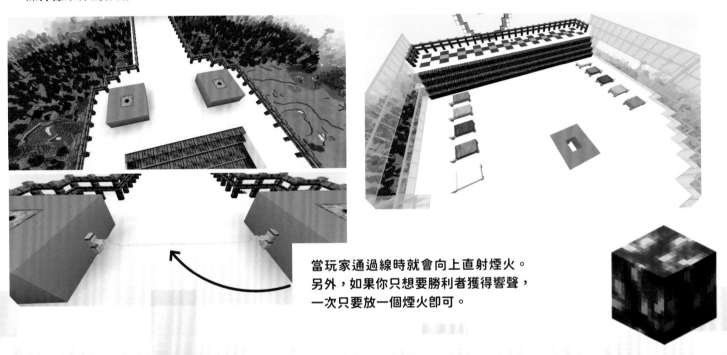

當玩家通過線時就會向上直射煙火。
另外，如果你只想要勝利者獲得響聲，
一次只要放一個煙火卽可。

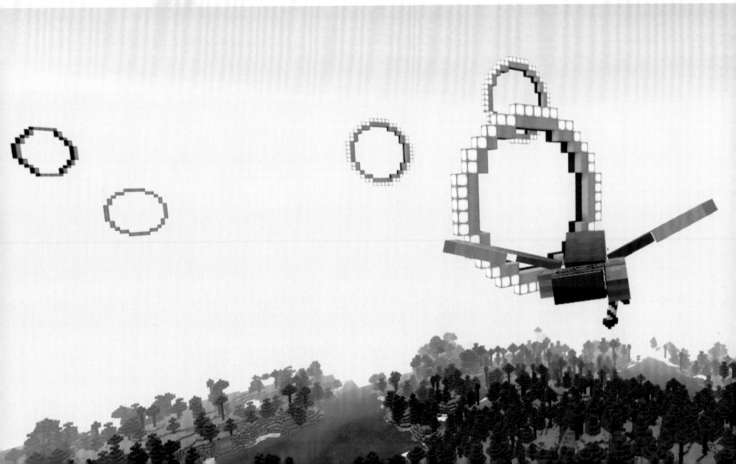

競技場

競技場是玩家對戰（PvP）的理想地點，
看一下這個精緻但很容易建造的好玩競技場。

材料

- 石頭方塊
- 床
- 鐵門
- 壓力板
- 染色方塊
- 旗幟
- 木質方塊
- 螢光物品展示框
- 武器
- 盔甲
- 藥水
- 終界燭

STEP 1

挑選任何一個合適的場地來建造競技場，不過要選擇平坦的土地，或許可以在森林地區清出一些空間，這樣場地看起來會很有氣勢。

STEP 2

建造一個圓如右圖，直徑為 25 個方塊，像這樣使用奇數個方塊表示中間是一個方塊寬，因此如果想要在中間處放一個門的話，正好會位於中心處。

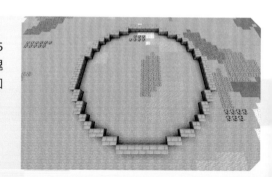

STEP 3

參考右圖如何使用**裝飾性石頭**來建造地板的部分。你可以使用任何一種材料，不過最好是花點時間來讓你的基地能夠引人注目，因為這裡可是爭霸之地！

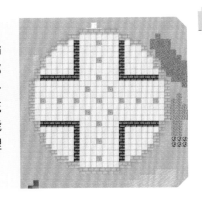

STEP 4

對照所建立的**石頭線條**在圓形地基的邊緣建立四座競技基地，這些基地將成為玩家或隊伍的重生處。

建造時注意空間要足夠才能擺放一些設備，包括作為重生點的床。

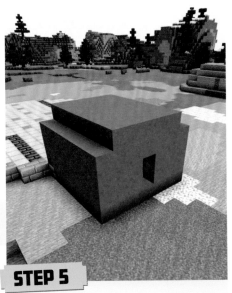

STEP 5

基地形體不拘，不過盡可能保持相同。

STEP 6

基地外面有一個**鐵門**及**壓力板**可以作為從外面進去的入口。**鐵門**比較堅固不會著火。

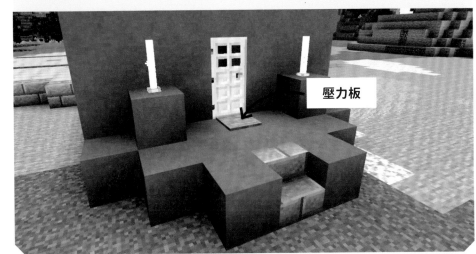

壓力板

STEP 7

這是你進入競技場之前的基地，我們建議四座基地分別以不同顏色標示，圖中這一座是以**藍色混凝土方塊**來佈置，基地內放一張**床**，在基地門外可以使用**旗幟（banners）**來標示。

藍色旗幟

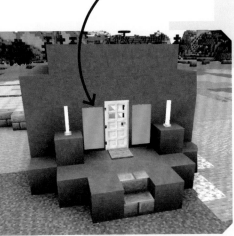

STEP 8

依造自己的喜好使用**混凝土**與**木質方塊**來呈現漂亮的外觀。這裡有一個儲存空間與**螢光物品展示框**（glow item frames）自豪地展示你出任務所用到的物品。可以選擇像是**箭**、**盔甲**（armor）和**藥水**（potions）。

如果遊戲已經進行過好幾個回合，你應該要補充一些備品。

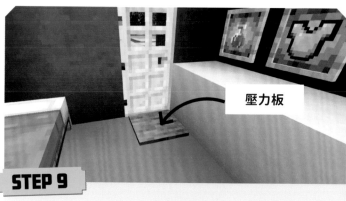

壓力板

STEP 9

在內部另一個進入競技場的**鐵門**處放一個**壓力板**，這表示當玩家或隊伍從這裡離開這個基地後，如果在競技場被消滅或被殺死，他們將會在基地內重生。這個門無法從競技場外面打開。

STEP 10

這是其他競技場基地的外觀，紅色、綠色和紫色已經被使用了。

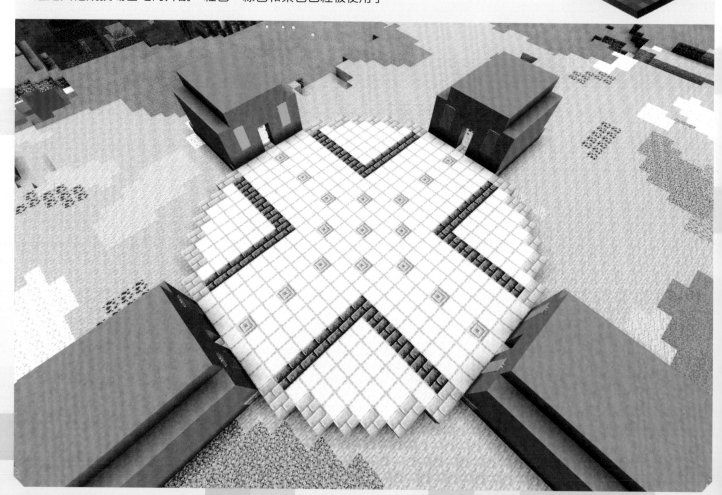

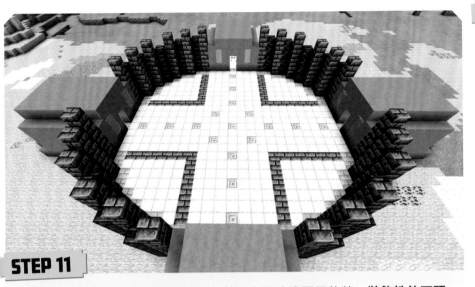

STEP 12

一些柔和的景觀也會有所幫助，像是一些植物或者樹，加上一些燈源的話可以夜間照明，我們使用了**終界燭（end rods）**。

STEP 11

顯然地，你需要沿著競技場基地與基地之間建造堅固的牆，**裝飾性的石頭**能呈現陳舊、且具有堅韌的感覺。

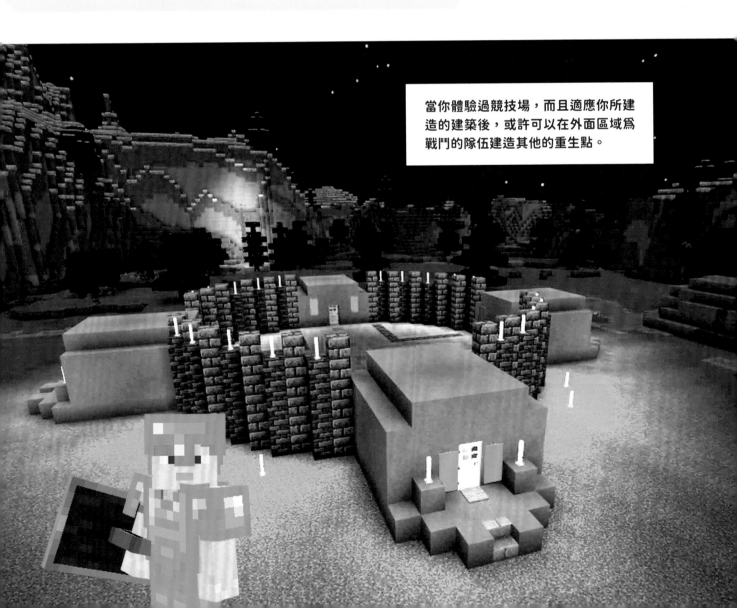

當你體驗過競技場，而且適應你所建造的建築後，或許可以在外面區域為戰鬥的隊伍建造其他的重生點。

大對決

奪旗比賽

想要嘗試更多好玩的玩家對戰遊戲嗎？不論是單人玩家對戰或者大型隊伍對戰，奪旗比賽一直都很受歡迎。來看看如何打造這個場景。

材料

- 石磚方塊
- 染色玻璃
- 床
- 石頭方塊
- 階梯方塊
- 柵欄
- 旗幟
- 木頭方塊
- 水方塊
- 甘草捆
- 黑橡木方塊
- 泥土方塊
- 樹
- 藤

STEP 1

尋找合適的建造空間，爲簡單起見，你可以將這個競技場建在平坦的表面上，並且讓遊戲區域爲封閉狀態，不過你也可以決定設在開放區域以增加比賽張力。

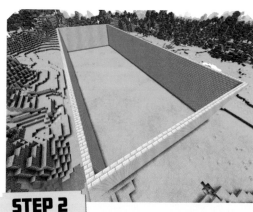

STEP 2

爲了讓我們的奪棋比賽具有歷史感，可以使用**石磚**循方形的路徑來建造高牆。

我們簡單的設定爲兩支隊伍、一個對稱的地圖、兩邊搭配不同的顏色與重生點。

奪旗大賽（Capture the flag 簡稱 CTF）是兩支隊伍互相爭奪對方的隊旗，先奪得對方隊旗並帶回其基地的隊伍就贏得比賽。

STEP 3

各隊伍後端的牆面要有獨特的標誌供玩家辨認，搭配隊伍所選擇的顏色，這裡我們是使用一種很酷的**染色玻璃**藝術品。

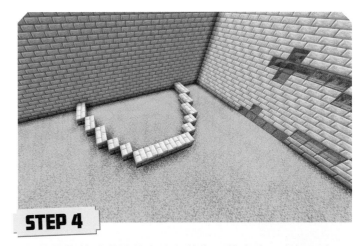

STEP 4

隊伍的基地塔樓將會建在藝術品的旁邊。它採用半圓形面對牆面的設計，這裡將作為重生點的基地。

STEP 5

開始從地面建造你的塔樓基地。你需要建造足夠的高度來保護你不會在重生時被暗殺。重生時被暗殺的狀況常發生在玩家重生時，敵人正好站在重生點處來秒殺，這非常令人討厭！

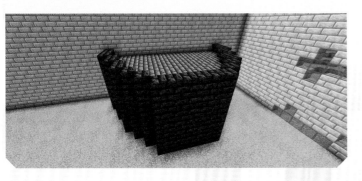

STEP 6

每一個玩家需要在塔樓內放一張**床**來作為其重生點。

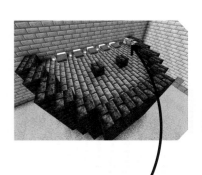

將儲存設備也加進去了塔樓上面，使用儲物箱以及木桶來製作它。你可以將塔樓高度增加一些，或者增加樓層。這是你的家，盡量依照自己的喜好來建造（或者把它建造的威嚴一點！）

STEP 7

開始強化你的基地，這裡使用更多的**裝飾性石頭**來做出城堡塔樓外觀，塔樓上面可以作為瞭望台，協助你偵查地面上正在進攻的敵人。

當然階梯可以讓你直通樓頂，不過不需要直通上去，你可以將階梯蓋到中間樓層即可，然後再由內部的階梯爬上樓頂。

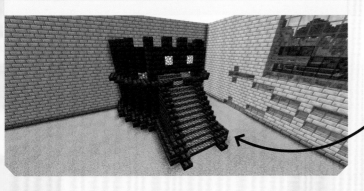

STEP 8

花點時間來思考一下奪旗遊戲的目標為何，我們在遊戲中是設計首先奪到對手區的三支隊旗者為勝利的玩家或隊伍。

STEP 9

這個位於基地外面的**石頭**平台很適合陳列三支隊旗，你會注意到這些隊旗實際上是**旗幟**（banner）做成，看起來非常合適。

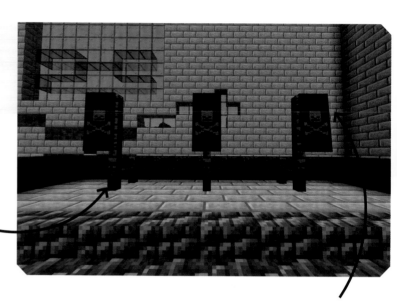

還有許多的方塊可以陳列隊旗，像這個緋紅蕈木柵欄看起來就很像一個紅色旗桿。

使用紡織機（loom）來製作你自己的圖案並設計隊伍的隊旗，你可能需要搭配你隊伍牆面上的顏色與形狀。

STEP 10

接下來這個重要的步驟，是在每一支隊伍的基地與隊旗平台之間的地區設置障礙物。這個功能很重要，如果沒有設置障礙物的話，就沒有任何防護或自然屏障來躲避或發動突襲了。

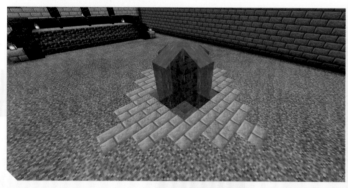

STEP 11

在我們的奪旗遊戲中，加入了類似小屋的附屬建物，水景、自然的小土丘與一個平台。運用你的想像力來加入一些符合整個遊戲主題的景物。

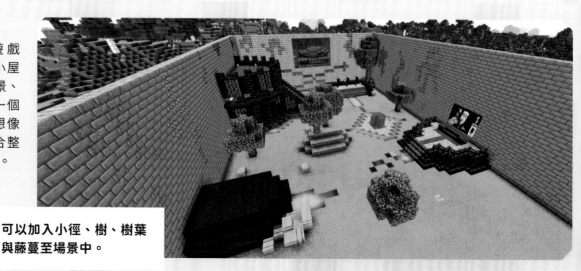

可以加入小徑、樹、樹葉與藤蔓至場景中。

STEP 12

由於我們選擇對稱遊戲，因此我們在競技場這一邊所建造的景物，同樣也應該要建造在另一邊，請參考下圖建物相對應的佈局方式。

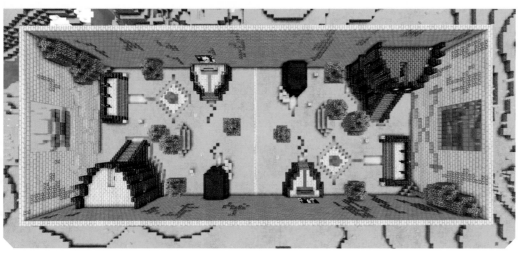

每一邊的建築不一定要完全相符。如果你想要在單邊加入更多建物與功能，這會比較適合遊戲風格有更多攻防戰術的模式。

STEP 13

參考一下這個建於中線兩邊的紅色與藍色入口，請依照自己的偏好來裝飾它。

爲了因應夜間的突襲，加入一些燈光，卽使太陽西下，奪取這些知名隊旗的行動不會停止。享受一下戰鬥，夥伴們！

中線的部分加上一些景觀，例如這樣的水景如何？整個奪旗遊戲的比賽場景可能會建的有點亂，不過會比較有趣，只要兩邊都不要看不清楚或者擋到隊旗平台卽可。

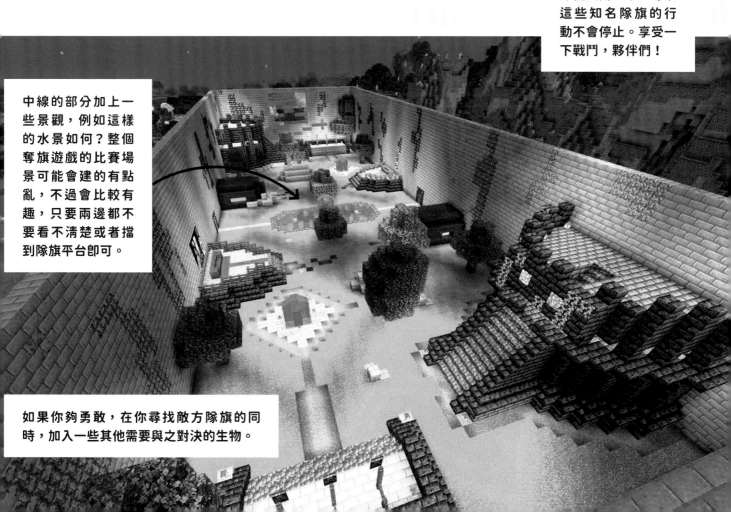

如果你夠勇敢，在你尋找敵方隊旗的同時，加入一些其他需要與之對決的生物。

大對決

大逃殺

大對決遊戲能吸引大量的玩家，
在有趣的建築基地中來場精彩萬分的冒險。

材料

- 染色方塊
- 活塞方塊
- 玻璃方塊
- 岩漿方塊
- 紅石火把
- 紅石中繼器
- 紅石粉
- 黏性活塞方塊
- 樹與植物
- 床
- 石頭柵欄
- 鑽石鎬
- 發射器方塊
- 控制桿
- 黑曜石方塊
- 螢光體
- 鐵門

STEP 1

尋找建造基地的地點，或者建造
如右圖一樣，我們的基地大小為
51×51 方塊，所以基地下的島需要
60×60 方塊才夠。然後挖出四個方
塊深的區域，這樣當玩家進入之後
就不易逃脫。

STEP 2

在競技場上方建造一個天花板，大
小與底下的競技場一樣。岩漿會從
天花板向下流。距離周長邊緣一個
方塊的間距挖一個方塊的洞，每個
洞之間為 7 個方塊間距。謹慎地
重複挖出這些洞，讓每個邊都有 7
個洞。

大逃殺的目標是讓
玩家能夠在一個對
戰區進行對決，然
後讓玩家因為空間
不斷減少而撤退到
中央的戰鬥區。

利用紅石魔法，
小遊戲開始後，
讓岩漿從上方流
下。迫使玩家逃
至特定區域，非
常好玩不過也令
人瘋狂！

STEP 3

以對角線網格的方式來挖出這些洞，中間範圍留比較大的間距。

STEP 4

每一個洞的旁邊需要一個**活塞**，活塞沒有動力時，洞是開的。讓活塞朝前、背後朝天花板中間的方向。

STEP 5

在洞的周圍放一些**玻璃方塊**，建造一個空間，讓**岩漿方塊**存放於洞上方一個方塊的位置。這表示當活塞尚未啟動時，岩漿會從洞流下，**活塞**啟動後，岩漿就會被擋住而無法留到下面的島上。

STEP 6

所有的洞都需要建置如步驟 1~5 的過程，如圖所示，這需要一點時間，請耐心點。

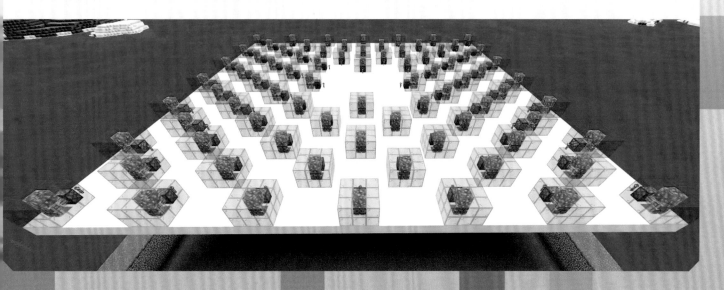

STEP 7

現在需要使用電路連接它們，**紅石火把**可以持續提供電路能量。

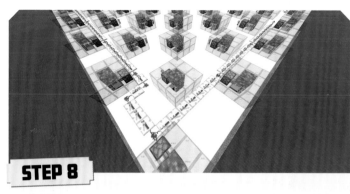

STEP 8

沿著岩漿陷阱第一圈擺放**紅石中繼器**，在每一個**活塞**後面皆放置一個**紅石粉**，用來代替中繼器，以便供電。

STEP 9

完成外圈的電路之後，接著進行下一圈的**岩漿方塊**，重複這些步驟直到將所有岩漿陷阱的電路連線完成，如圖所示。

中繼器可以決定岩漿流下的時間。每一個中繼器可以設定 0.1 秒至 0.4 秒，不同位置岩漿陷阱之間的間距長度會有 0.7 至 2.8 秒的延遲。設置得越遠時間會越長，可以依照自己的設計調整看看。

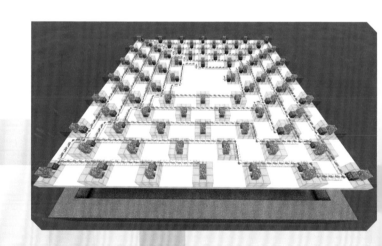

STEP 10

電路最後會以螺旋的方式內朝中央方塊，我們在中央處放了一個**發射器方塊**面朝下面的競技場，發射器的目的之後會公開！

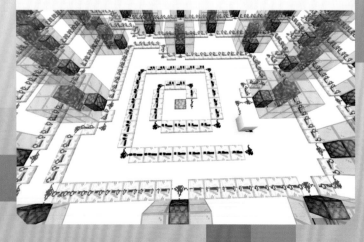

STEP 11

在方塊一側以**紅石火把**將電路傳送至方塊，然後在紅石火把的另一端加上**紅石粉**來導通另一端的中繼器電路。

STEP 12

當岩漿陷阱啟動時，因爲**紅石火把**的特性中間的電路不會被啟動，當其他部分的電路失去動力時，紅石火把即會獲得動力然後啟動**發射器**的計時器。

STEP 13

參考一下這個漂亮的入口平台設計，注意這個上面有**控制桿**與**紅石火把**的方塊，火把主要是用來供應主電路動力，將動力持續開啟來關閉岩漿，不過如果有玩家使用了**控制桿**來關閉它，岩漿陷阱就會打開，驚人的滾燙岩漿也將會不斷湧入！

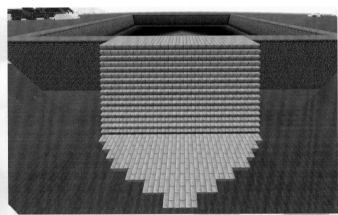

STEP 14

如果你不想直接啟動陷阱，可以在開始處使用**紅石火把**，然後繞著島上一圈來佈置**紅石中繼器**。

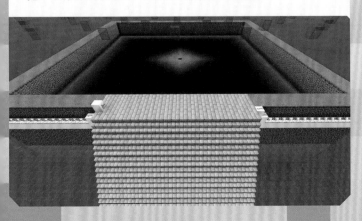

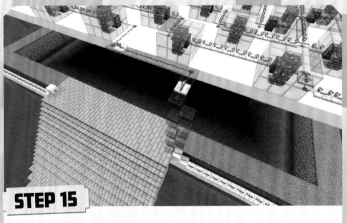

STEP 15

利用**玻璃方塊**將電路連通屋頂上的電路，啟動後所有陷阱都將處於關閉狀態。

STEP 16

在**控制桿方塊**擺放另一支**火把**，當控制桿翻轉時可以提供動力給位於下面的閘門。從火把端以**紅石粉**來串連**黏性活塞列**。**黏性活塞列**需要賦予動力才能夠上升。**黏性活塞列**上面的部分應該要高於平台高度。

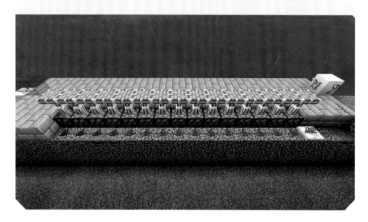

STEP 17

在每一個**黏性活塞**上面放一個方塊，因此在基地以上總共有兩個方塊，這表示玩家無法跳進去競技場。他們需要等到**控制桿**切換並且連通兩個電路的動力停止之後，門才會降低好讓玩家進入。

STEP 18

如果對電路的運作感到滿意，你可以開始隱藏它們，這裡採用了支柱與草地斜坡，看起來非常搭配。不過要小心在進行隱藏工程時，不要破壞到任何電路。

此計時器電路會同時斷電，逐漸失去對岩漿陷阱的動力。遊戲結束時，只要切換控制桿開關即可升起閘門，阻擋岩漿陷阱並重置大逃殺遊戲。

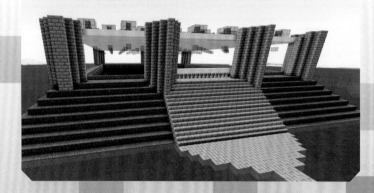

STEP 19

天花板結構的覆蓋工程可以依照你自己的想法來施工，**植物跟樹**與島嶼的主題非常搭配。

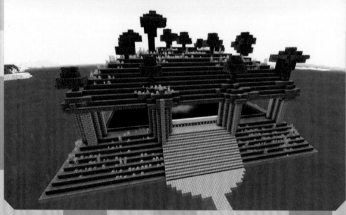

STEP 20

這些**床**都是玩家在競技場的激烈戰役中，被消滅後的重生點。

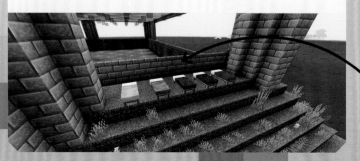

競技場的四周圍牆能防止進入，圍牆的位置要遠離競技場一些。我們之前使用木質柵欄，但因為會著火的關係，我們改用了石頭的材質。

STEP 21

記得你在前面所設置的**發射器**嗎？發射器中可以放一個**鑽石鎬**（diamond pickaxe），因此在最終的戰鬥中，中間電路會產生動力，因此可發射出鎬讓其掉落至地面。你可以使用它來敲碎位於競技場中間的**黑曜石方塊**（obsidian block），剩下的玩家便能從此處逃脫。

STEP 22

在**黑曜石方塊**下，有一間豪華的房間可以讓玩家逛一下。地板上的**蕈光體**（Shroom lights）能夠照亮走道，加上一個回到平台的隧道是一個不錯的想法，在隧道的盡頭有一個只出不進的鐵門能讓玩家離開。

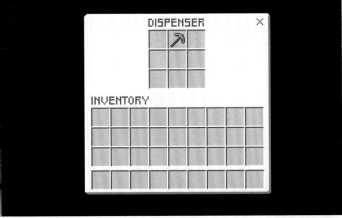

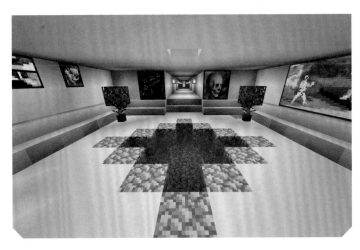

玩家會爭奪鑽石鎬，使用它的人於此時容易遭逢攻擊，因為需要十秒的時間才能敲碎黑曜石逃離。

試著在大逃殺戰役競技場中建造一些讓玩家逗留的設施，戰利品的搶奪也會提供風險，對於參與遊戲的玩家來說非常具有挑戰性。

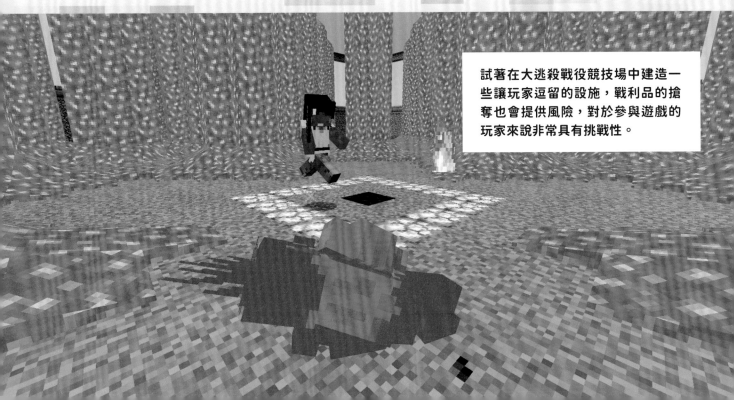

經典冒險

雙面夾攻

這是建造超酷的「生存峽谷」遊戲最簡單的方式，一步錯則馬上出局。
在雙面夾攻下奔跑從來就不簡單。

材料

- 染色方塊
- 發射器方塊
- 紅石粉
- 紅石比較器
- 玻璃方塊
- 紅石中繼器
- 壓力板
- 拋光黑石方塊
- 石頭方塊

STEP 1

首先需要建造一條長走道，以及兩座三個方塊高的牆。你可以知道雙面夾攻峽谷（gauntlet valley）的寬度是多少。

STEP 2

沿著牆的頂部佈局發射器方塊，這些方塊最後會連上紅石，完成後再將你的走道上的牆移除，如圖所示。

爲了能夠更容易地看見建造這座建物的每個細節，這裡將小遊戲建在創造模式的平坦表面。遊戲原本的想法是藏在峽谷地板下的紅石會觸發發射器，然後對玩家射箭或產生其他的危險攻擊，唯一能夠通過的方式就是避開這些隱藏的危險攻擊。

STEP 3

紅石粉以水平方向沿著走道來設置。你可以看到每條**紅石粉**之間都有一個方塊的間距。這便是玩家必須找尋的安全通道。

STEP 4

接下來是設置電路，傳送**紅石粉**至**紅石比較器**（redstone comparator）的後側，將其設定爲作差（subtract）模式。**比較器**的燈亮起來顯示正處於此模式。

製作一個方塊大小的紅石迴路，從紅石比較器離開後傳回到側邊。只要具有動力，這個電路就能夠迅速地自行開關。

STEP 5

小遊戲中的**玻璃方塊**用於將**紅石訊號**從地面帶上至**發射器**的背面。如果需要的話，可以使用**紅石中繼器**來確保動力能夠傳達到每一個**發射器**。

使用更多的紅石粉最終將連上發射器方塊的背面。

STEP 6

在**紅石粉**上放一個方塊，然後在方塊上放一個**壓力板**。這個機關是作爲觸發器，可以傳送訊號至**發射器**，表示當玩家踏到有連線的方塊時，會遭受到來自其中任一個**發射器**所發射的攻擊。

STEP 7

整個峽谷的地板需要方塊與**壓力板**，這裡使用**拋光黑石壓力板**（polished blackstone pressure plates），如果你也計畫射出炙熱的火燄彈（fire charge）時，那麼使用**拋光黑石壓力板**的話會非常適合。

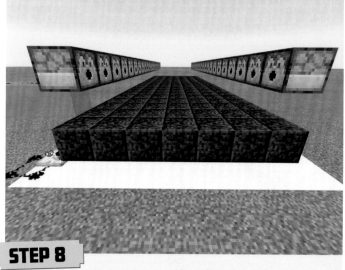

STEP 8

記得傳輸動力至其中一個**發射器**也會立即提供左側與右側**發射器**的動力，在生存模式時尤其有用，可以節省**紅石**與空間。這表示即使之前建立紅石時有些間距，這些**發射器**仍會同時發射。

STEP 9

重複這些步驟以每三個**發射器**來設置一套動力，兩側都要安裝。確認**紅石比較器**有正確使用且測試運作皆正常。在創造模式測試比較簡單，但如果在生存模式的話，可以發射一些沒有傷害的物品，像是發射一個方塊。

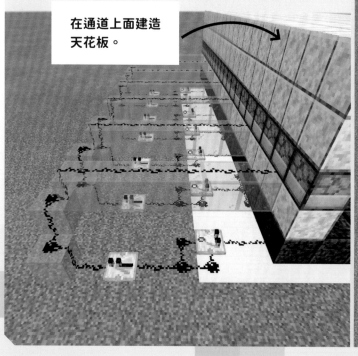

在通道上面建造天花板。

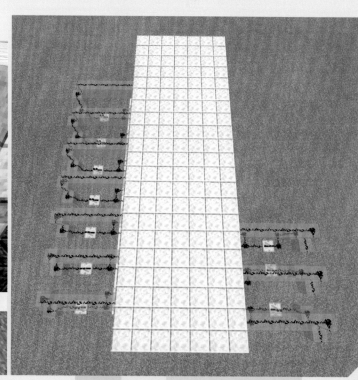

STEP 10

將通道剩下的部分建好，並決定想要從**發射器**射出什麼。如果想要途中能得到一些具有幫助且不錯的物品，而雙面夾攻通道也夠長的話，是可以慷慨一點喔。

STEP 11

參考一下這座建在大山內的建物，在一般的生存模式遊戲中可以這樣建造，看起來就像提供了疲憊的流浪者一個單純的捷徑，但你知道的，事實不是如此。

或許你真的想在雙面夾攻通道中標示出安全路徑，試試使用不同顏色的壓力板如何？另外一種標示通行路徑的方式是在天花板上使用不常見的顏色。祝你蓋的順利，來開始探索這座邪惡的峽谷吧！

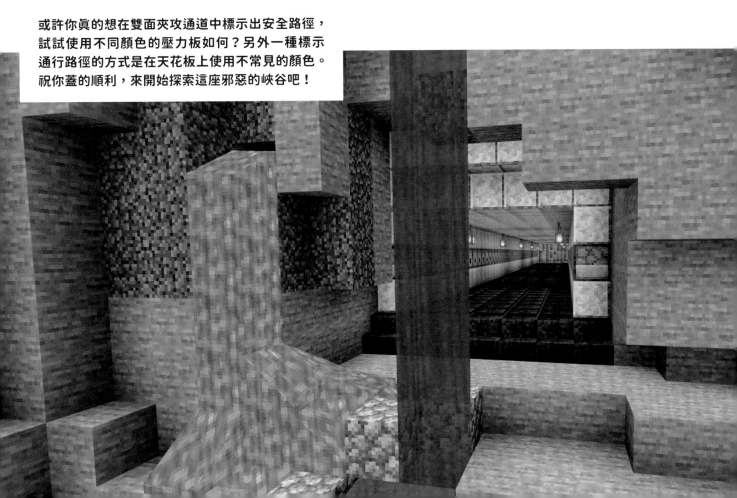

經典冒險

暗黑地牢（DARK DUNGEON）

建立一個集玩家智慧與技巧才能逃脫的迷惑世界，
一旦進入地牢房間，後果自負。

材料

- 石頭方塊
- 石頭開關
- 鐵門
- 紅石粉
- 黏性活塞方塊
- 梯子
- 發射器方塊
- 玻璃方塊
- 岩漿方塊
- 開關
- 按鈕
- 弓箭
- 地板門
- 壓力板

STEP 1

準備在這個奇特的建築中體驗一些逃脫風格的空間。首先是監獄的場景，在房間內建造幾間牢房，玩家一開始會設定位在其中一間被鎖住的牢房內。

STEP 2

這間石頭牢房沒有開關，因此玩家可以簡單的開門，我們在離門遠一點的石頭牆上不著痕跡地裝上一個**石頭開關**，看起來就像是一體的。

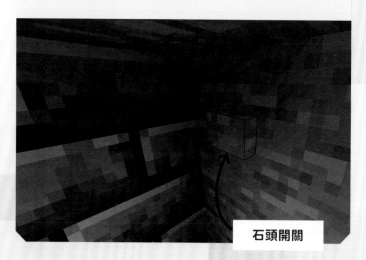

石頭開關

STEP 3

在**開關**的另外一側，如圖所示，**紅石粉**提供動力給位於牢房下方的**黏性活塞**。參考圖中**黏性活塞**所設置的位置，如此即可從牢房地板抓取方塊然後縮回後打開祕密出口。

STEP 4

你需要一個通道來導引你從祕密出口返回至監獄入口。從這裡準備進到下一個空間。

STEP 5

下一個地牢任務是利用一個長的走道配合一個大的陷阱。由於玩家無法跳躍超過五個方塊的距離，因此要放一個**梯子**在你進去的那邊，掉下去的玩家可以藉此再爬上去。

STEP 6

陷阱底部有兩個木質**壓力板**，其中一個放在**發射器**的前面，另一個作用是將位於陷阱間距上方的橋推出。站在**壓力板**上會推出橋，時間約一秒多鐘。這樣的時間根本來不及爬上**梯子**並走過這座橋。

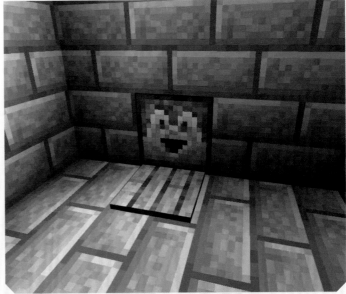

玩家必須要想辦法讓射出物掉落在這個壓力板上，這樣橋才有持續的動力（伸出來），如此才有足夠時間爬上去並跨過這座橋，聰明吧！

STEP 7

當**射出物**掉落在壓力板時，你會看到**活塞**推動方塊前進，形成一座可以橫跨過去的橋，問題就解決了！

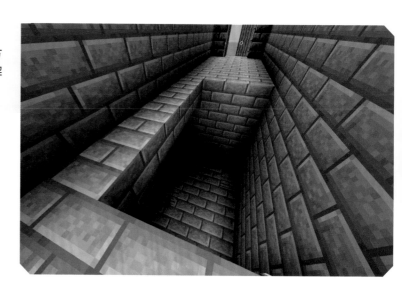

STEP 8

我們來看一下如何做出這座神奇的橋！透過**壓力板**來提供動力給牆外的**紅石粉**，這個電路推動了五個隱藏在陷阱牆面的**黏性活塞**，記得**玻璃方塊**很適合用來將**紅石**電路往上延伸佈局。

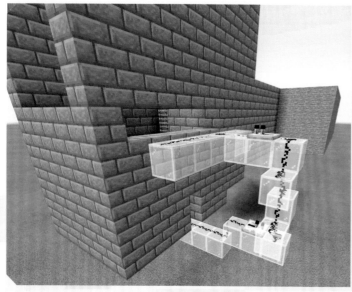

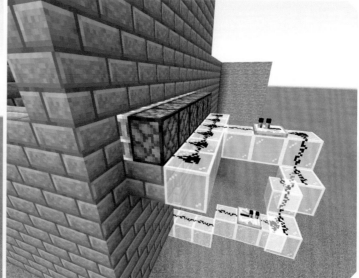

STEP 9

黏性活塞必須從陷阱牆上方一排空的方塊空間推出，並且將它們裝上石頭好讓它看起來就像是牆的一部分。

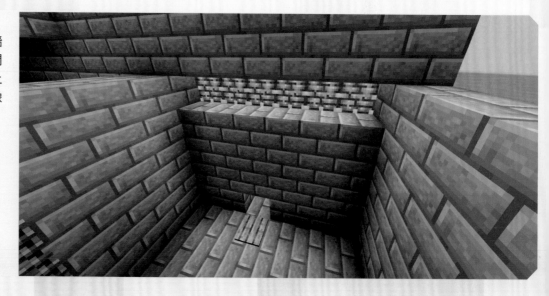

STEP 10

通過危險的陷阱之後，迎接的是迷宮挑戰，一開始向外建造一個平台延伸至迷宮的中央處，迷宮簡單或複雜程度可依照你的喜好來設計，你也可以參考本書前面「迷宮大驚奇」單元的內容。

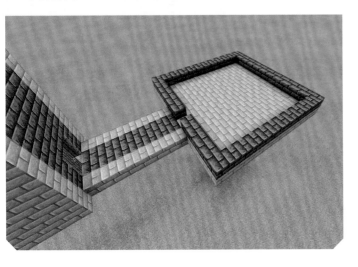

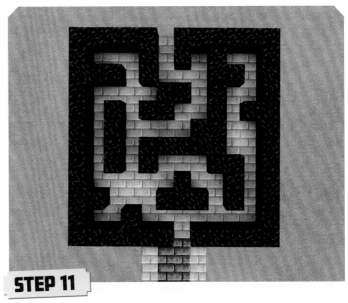

STEP 11

這裡我們設置了一個很簡單的迷宮，不過雖然簡單還是會讓你傷點腦筋。

STEP 12

爲了更有挑戰性，我們來建立一座牆包圍迷宮，然後底下是岩漿地板，這樣玩家就必須要想辦法通過迷宮而無法直接走過去！

在迷宮的末端建造另一座平台來引導玩家挑戰下一座地牢。

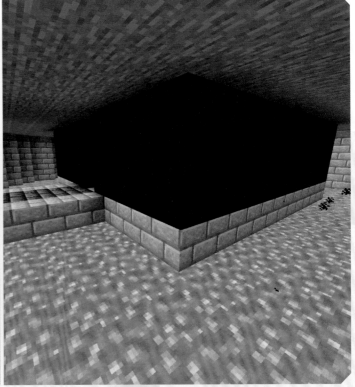

STEP 13

歡迎挑戰驚險走廊，看似簡單卻可能讓你灰頭土臉，建造一條長的走廊，挖出更深的陷阱，不要忘了在開始處加上梯子好讓玩家可以重來。

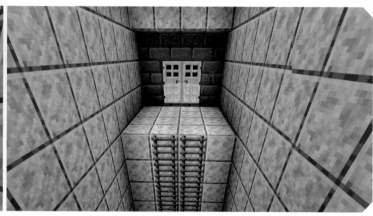

STEP 14

你需要在陷阱上加上方塊，引導玩家沿著方塊前進，並想辦法讓間距和跳躍位置具有挑戰性，不過要確保玩家還是能夠完成挑戰。你可以參考本書前面「障礙訓練」單元的內容。

STEP 15

完成挑戰之後，還需要面對一個地牢任務，這次是在一個大房間內，房間另一側有個鐵門，不過沒有一個很確定的開關可以打開這扇門，而是將開關以隨機的方式呈現在房間各處。

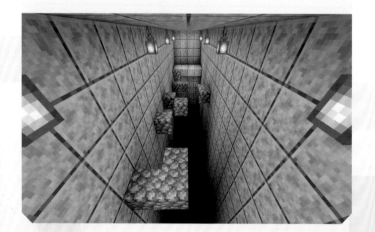

STEP 16

木質按鈕與開關將會啟動電路一秒多鐘，真正能開門的開關需要距離出口足夠遠的位置，因此玩家必須要使用弓箭來啟動它才能及時衝出去。

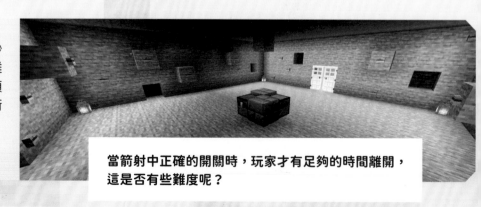

當箭射中正確的開關時，玩家才有足夠的時間離開，這是否有些難度呢？

STEP 17

射中**開關**後，牆外會運行連通至門旁邊方塊的**紅石電路**，你也可以使用**地板門**來隱藏這些電路。

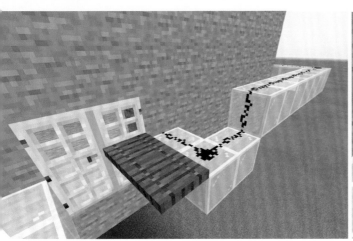
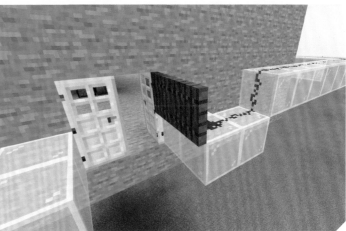

STEP 18

你可以在出口處建造一個離開地牢的最終通道。舉例來說，如果在生存模式下，比較好玩的方式是將它建造在地底下，然後利用螺旋狀的階梯讓玩家能夠離開，到外面呼吸新鮮的空氣。

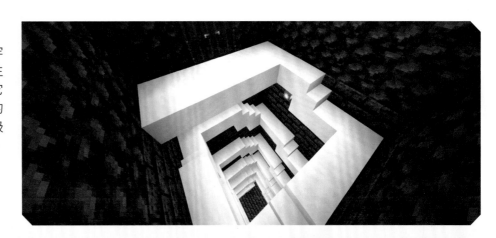

盡可能想一些需要動腦的情境，讓玩家必須絞盡腦汁來解決這些難題，才能增加這個神秘地牢的趣味性和刺激性。

經典冒險

終極任務

Minecraft 小遊戲指南的終極之作！
在充滿挑戰的各種密室中測試你的解謎與戰鬥技巧。

材料

- 混凝土方塊
- 石頭方塊
- 樹與植物
- 泥土方塊
- 儲物箱
- 水方塊
- 武器
- 盔甲
- 木質按鈕
- 藤蔓
- 鐵門
- 壓力板
- 紅石粉
- 發射器方塊
- 半磚
- 紅石中繼器
- 弓箭
- 生物蛋
- 生怪磚籠子
- 沙方塊
- 仙人掌
- 活塞
- 標靶方塊
- 玻璃方塊
- 按鈕
- 黏性活塞
- 藥水
- 附魔物品
- 床
- 靈魂土
- 凋零頭顱
- 黑曜石方塊
- 哭泣的黑曜石
- 紅石火把

以經典地牢逃脫主題為基礎，我們總共打造了十間房間，八間任務挑戰室、一間密室與一間魔王對戰室。建造時要考量一下規模與複雜度及終極任務的主題，還有想要放置的獎勵品或者想要生成的生物，因為我們在創造模式下，因此會出現很多的生物。

STEP 1

這裡有 3×3 間同樣大小的房間，此刻尚未有天花板，因此你可以看見建物的格局，一開始，我們座落於一個平靜的森林及草坪上。

STEP 2

自然的生態如**樹**與瀑布很適合這裡的風格，小路也挖好了，一些藏匿的寶物（**一把劍、胸甲**（chest plate）與**木質按鈕**任務物品）都藏在**儲物箱**內。

STEP 3

玩家必須穿過**藤蔓**與詭異的方塊（參考本書前面「障礙訓練」單元中跑酷的建築來獲取靈感），然後需要將**木質按鈕**任務物品放在**鐵門**旁才可以離開。這裡可以加上天花板及一些燈光。

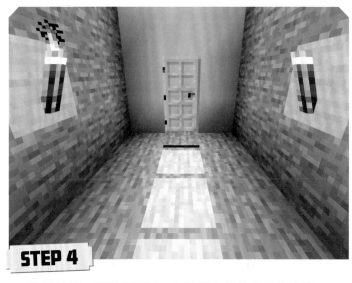

STEP 4

我們的第一間房間到下一間房間有個往出口的走廊，走廊建造在房間與房間之間的空間。走廊末端有個**壓力板**可以讓你開啟下一道門。這塊板子也會傳送動力至位於底下方塊上的**紅石粉**，因此當玩家進入時就會連通進而產生一些動作。

STEP 5

啟動**紅石粉**至計時器，如雙面夾攻與射箭遊戲一樣，將電路連到一個在地板內面朝上方的**發射器**，發射器就可以由一塊**半磚（slab）**隱藏起來。當**壓力板**被觸發時，**發射器**接收到訊號後便會射出裡面的東西。

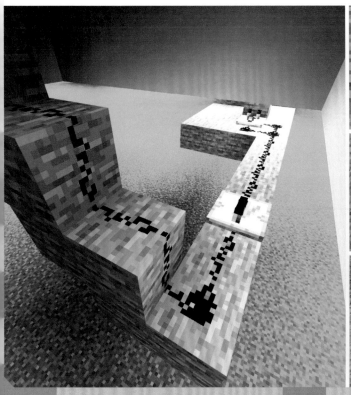

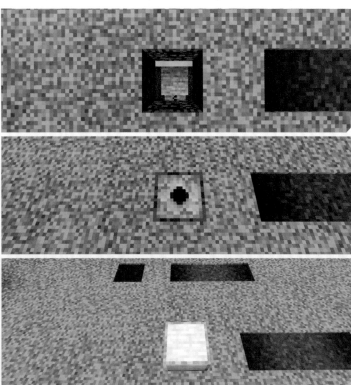

STEP 6

我們使用了**殭屍蛋**（zombie eggs），當玩家進入後，
接著門砰一聲關上，然後一波敵人就此生成！

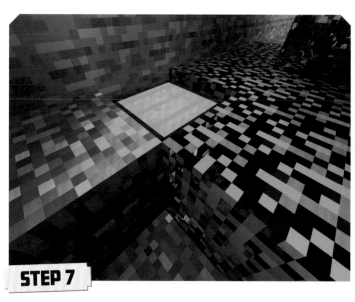

玩家需要想辦法讓箭射向按鈕，
才有足夠的時間離開。

STEP 7

擊敗殭屍後，接下來要挑戰如何離開房間。另一個隱
藏的**儲物箱**有**弓箭**，還有一個可以開啟出口的**按鈕**，
不過它離鐵門太遠了玩家沒有足夠時間離開，這個**按
鈕**是從房間外面連線到**門**旁邊的方塊來啟動它的。

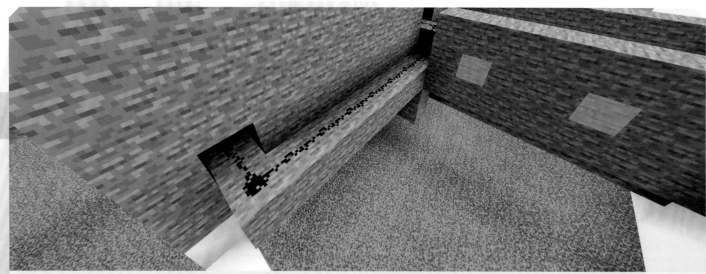

STEP 8

特別優惠一下，因爲目前是在創造模式，所以我們放了一隻**蜘蛛生怪磚**（spider spawner）在樹上，我們使用一個**生怪磚籠**（spawner cage），將**蜘蛛蛋**放在裡面來製作牠，要確保兩邊不要被方塊受限空間，而且燈的高度要夠低才能讓牠生成。

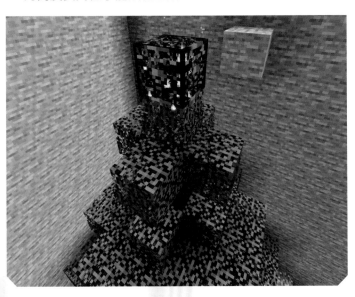

STEP 9

下面兩間房間是沙漠風格，變化不同主題有助於提高建造的樂趣，讓玩家也能夠感覺遊戲有不同進展。

STEP 10

這些沙漠風格的第一間房間迫使玩家必須先看一下跑酷訓練的跳躍技術，中央的**儲物箱**有一個**按鈕**或任務項目在最後會釋放出來。或許這次是以一個**頭盔**或有用的物品作爲獎勵。

 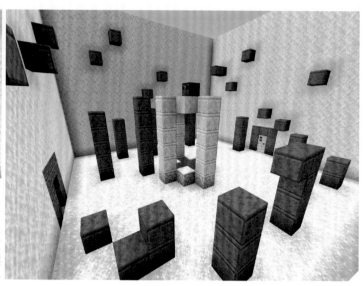

STEP 11

下一間房間也是朝向**儲物箱**前進的跑酷障礙，但是它配備了另外一個用**半磚**蓋住的**發射器**，內藏**終界使者**（Endermen）與**屍殼**（husks）來製造一些混亂。

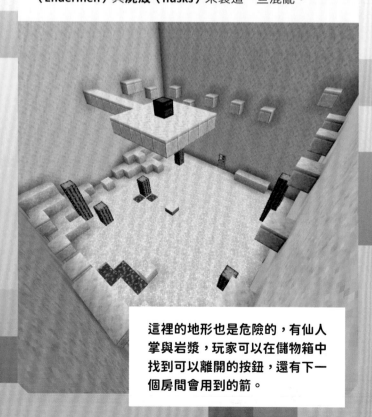

這裡的地形也是危險的，有仙人掌與岩漿，玩家可以在儲物箱中找到可以離開的按鈕，還有下一個房間會用到的箭。

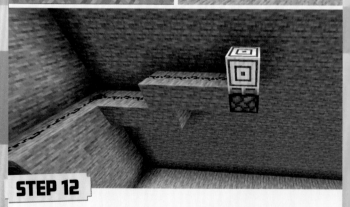

STEP 12

這裡是第一間洞穴房間，開門過程需要兩個階段。從地板上的**壓力板**透過**紅石粉**來連通牆上的**活塞**。在**活塞**上放一個**標靶方塊**，因此當**紅石粉**由壓力板提供動力後會使它升起。

STEP 13

接下來，從**標靶方塊**未升起時的高度處佈局**紅石粉**一直連到出口的門。要確保有一定的時間差，當箭射到升起後的
標靶方塊時，它會傳輸一個訊號至**門**然後將門打開。

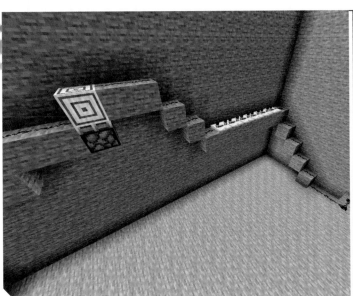
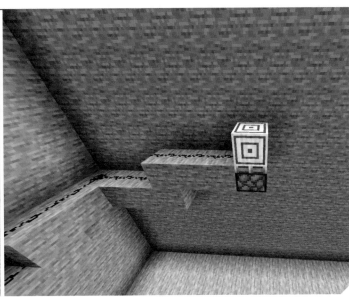

STEP 14

盡量將**紅石粉**遮住，**紅石粉**與鄰近的方塊之間至少要
隔一個方塊的距離，太靠近的話可能會擾亂傳輸。

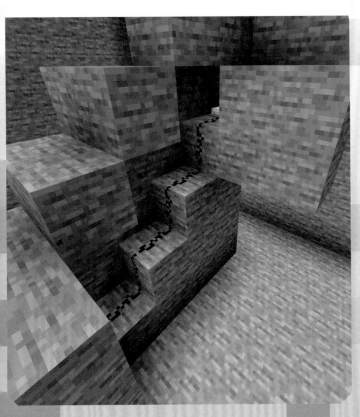

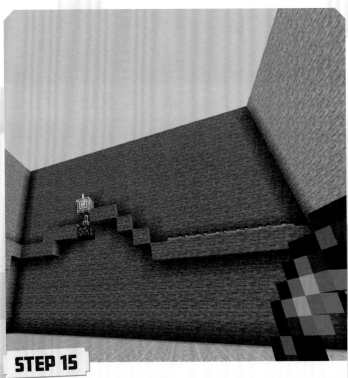

STEP 15

玩家必須站在**壓力板**上讓**標靶方塊**升起來，然後準確
的射中它好讓訊號能傳送至**門**，才能利用這個時間差
盡速離開。你也可以盡可能調整時間來讓它具有挑
戰性。

STEP 16

建造一個具有洞穴風格的房間，如果你大方的話，也可以藏一些寶物給玩家。

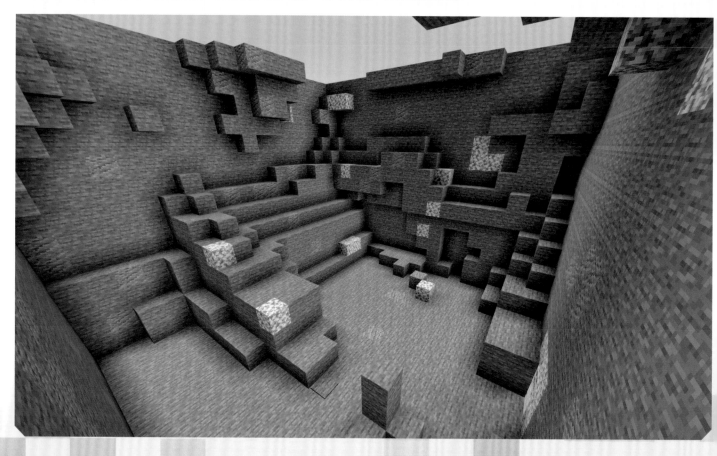

STEP 17

玩家不能只是習慣利用特定的**按鈕**來離開，因此第二個洞穴風格房間會加上一個祕密出口！

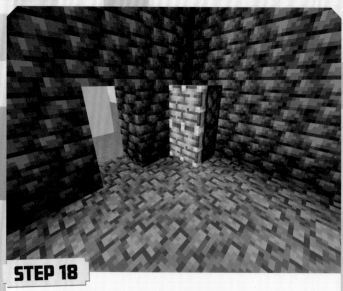

STEP 18

放兩個**黏性活塞**在兩個方塊高的門旁邊。這兩個**黏性活塞**不管是有動力還是無動力狀態時的平面都等齊，**活塞**上的兩個方塊與環境要能互相搭配。

STEP 19

接下來需要在方塊上加上一個**紅石火把**，面朝**紅石粉**連到祕密出口的方向，**紅石火把**提供動力給分岔出來的電路，分別將訊號傳輸至兩個**活塞**，使用**玻璃方塊**有助於協助了解其運作方式。

STEP 20

現在於我們放置**紅石火把**的方塊對面鋪設**紅石粉**電路，電路連上靠近天花板的一個**按鈕**，將用來強化訊號的任一個**中繼器**的輸出端朝向**紅石火把**。

STEP 21

當玩家啟動**按鈕**，**紅石火把**會產生一個反向訊號來關閉動力，活塞則會撤回打開出口，將所有的**紅石粉**隱藏起來。

STEP 22

還有另一個恐怖的佈局，按鈕上方有個**發射器**在接收動力，其中藏有**生物蛋**，但是不懷好意的我們建立了整圈的**按鈕**與**發射器**，爲了尋找出口，玩家需要面臨殘酷的挑戰。

STEP 23

每一個**發射器**都有**生物蛋**、物品，或者兩者兼具。因此玩家可以收集許多有用的東西，同時也需要對付許多敵人。

此外，我們將按鈕放在其中一個發射器中，只要使用這個按鈕就可以正常的離開，不過聰明的玩家也可以用在其他方面…如果第一時間能順利找到的話。

STEP 24

按照一開始所計劃的路線，表示玩家在對付大魔王之前還需要挑戰征服最後一間房間。不過我們的任務中還有一個密室，足以讓不論是聰明還是夠幸運想辦法到達那裡的玩家感到驚訝。

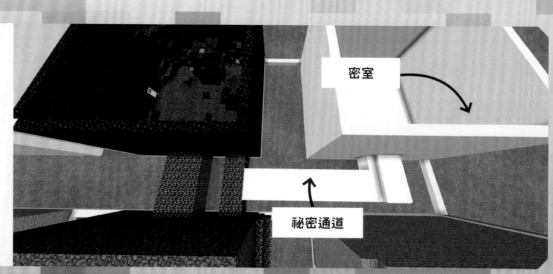

密室

祕密通道

STEP 25

如果取得前一個房間的**按鈕**，就可以用來打開隱藏出口通道內的另一對**鐵門**，玩家可以經由這個通道進入最後決戰場，或者經由祕密通道來到密室。

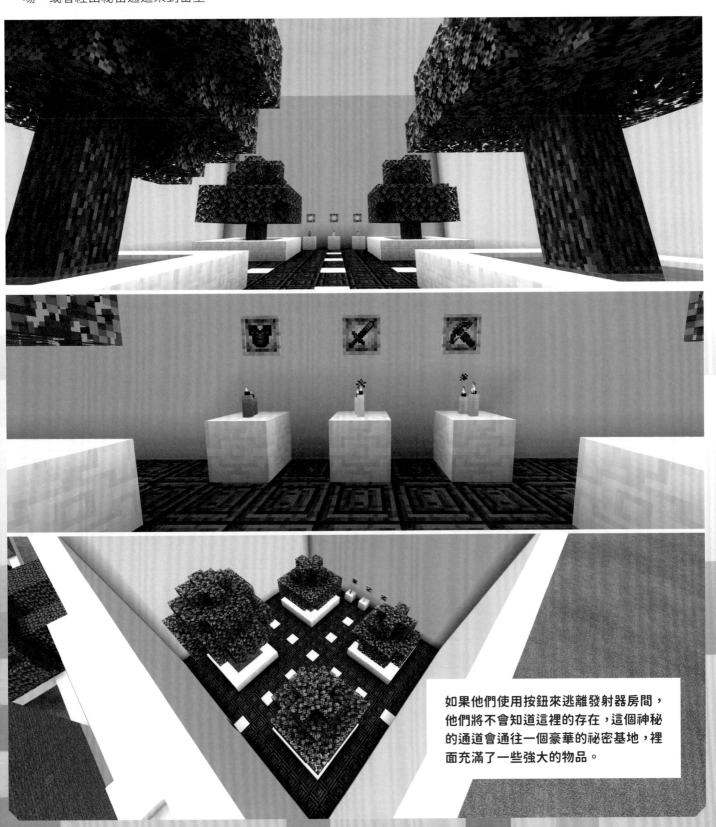

如果他們使用按鈕來逃離發射器房間，他們將不會知道這裡的存在，這個神秘的通道會通往一個豪華的祕密基地，裡面充滿了一些強大的物品。

STEP 26

下一間房間是以地獄（Nether）主題的方塊來裝修。**壓力板**提供入口門動力，同時也觸發內藏豬布林（piglins）與豬布林蠻兵（piglin brutes）的**發射器**。要密切注意裝有生命物品和一把**利劍**的**儲物箱**。不要錯過最後一個可以讓你離開這個可怕地方的**按鈕**。

STEP 27

在進入魔王房間之前是一間安靜的避難所，這裡營造出一種不真實的安全感，在這間房間可以取得能贏得戰鬥的必需品，不論是**武器**、**藥水**還是附魔的東西或生命物品。

STEP 28

離開這間獎品室後，魔王生物就是最後一個對決者了，這裡有一張作為重生點的**床**以及一個可以留下一些存放重生後所需物品的**儲物箱**，這個房間非常的長，有許多的空間。

STEP 29

我們選定凋零怪（wither）魔王生物，通常牠會從一個 T 型的**靈魂土**（soul soil）生成，上面有三個**凋零頭顱**（wither skulls）。這裡用來開啟門的**壓力板**也會透過**紅石粉**來連接至**發射器**背後。

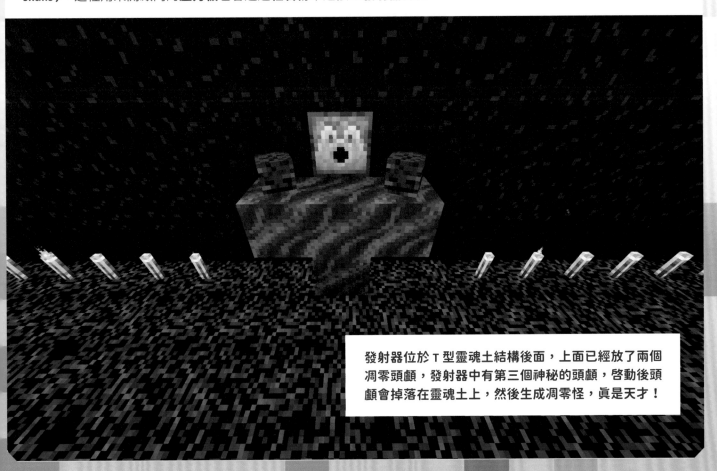

發射器位於 T 型靈魂土結構後面，上面已經放了兩個凋零頭顱，發射器中有第三個神秘的頭顱，啟動後頭顱會掉落在靈魂土上，然後生成凋零怪，真是天才！

STEP 30

由於此房間是由**黑曜石**與**哭泣的黑曜石**所建造，因此大魔王無法炸毀它，凋零怪是一個非常厲害的魔王，不過只要擊敗牠，你就是非常強的贏家。現在就爲你的終極任務展開最終的行動吧！

Minecraft 建造大師：設計超酷小遊戲

作　　者：Sara Stanford
譯　　者：王豪勳
企劃編輯：王建賀
文字編輯：江雅鈴
設計裝幀：張寶莉
發 行 人：廖文良

發 行 所：碁峰資訊股份有限公司
地　　址：台北市南港區三重路 66 號 7 樓之 6
電　　話：(02)2788-2408
傳　　真：(02)8192-4433
網　　站：www.gotop.com.tw
書　　號：ACG006600
版　　次：2022 年 08 月初版
建議售價：NT$250

國家圖書館出版品預行編目資料

Minecraft 建造大師：設計超酷小遊戲 / Sara Stanford 原著；王豪
　　勳譯. -- 初版. -- 臺北市：碁峰資訊, 2022.08
　　　面；　公分
　　譯自：Minecraft Master Builder: Minigames
　　ISBN 978-626-324-239-5(平裝)
　　1.CST：線上遊戲
997.82　　　　　　　　　　　　　　　　　111010516

讀者服務

● 感謝您購買碁峰圖書，如果您對本書的內容或表達上有不清楚的地方或其他建議，請至碁峰網站：「聯絡我們」\「圖書問題」留下您所購買之書籍及問題。(請註明購買書籍之書號及書名，以及問題頁數，以便能儘快為您處理)
http://www.gotop.com.tw

● 售後服務僅限書籍本身內容，若是軟、硬體問題，請您直接與軟體廠商聯絡。

● 若於購買書籍後發現有破損、缺頁、裝訂錯誤之問題，請直接將書寄回更換，並註明您的姓名、連絡電話及地址，將有專人與您連絡補寄商品。